線條打稿 × 淡彩上色 × 主題練習，速寫美好日常

# 大人的畫畫課

## SKETCH *your* LIFE

**B6速寫男**————著

悅知文化

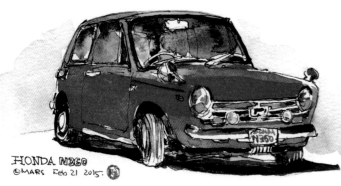

HONDA N360
©MARS Feb 21 2015.

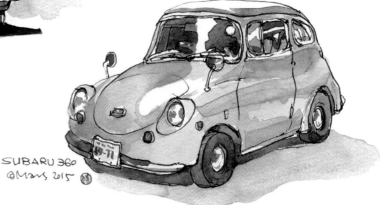

SUBARU 360
©Mars 2015

# 速寫與我

僅以此書獻給支持我學習繪畫的父母親。

小時候，因為喜歡畫畫，念了台灣藝專西畫組。但是在不願意下苦功磨練好基礎的情況下，一直與油畫、水彩畫格格不入。選擇逃避的我，於是喜歡上「速寫」這種輕鬆的繪畫方法，趁著空檔就會帶著明信片大小的本子，到處記錄。這個習慣，一直延續到當兵時期。

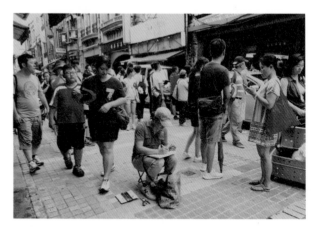

● 2017 台北迪化街速寫活動
攝影：Didi（抽屜積水）

進入社會後，網際網路正在浪頭上，於是我轉向了設計的工作，一做就是二十年。工具從黑筆換成了滑鼠、Wacom。跟速寫這個習慣也斷了線，不過偶爾我還是會懷念起這樣隨性手繪記錄的方式，只是一直沒有提筆的動力。

一直到 2014 年，無意間在臉書上遇見了速寫台北社團，看到師大設計所所長張柏舟教授，以及余思瑩小姐勤奮地張貼著用鋼筆描繪，刷上水彩的畫作，當時有被雷打到好幾下的感覺。於是我在年底鼓起了勇氣，畫了幾張，並開始在臉書上張貼，從此之後，陸續結交了許多喜愛速寫的畫友，大家互相鼓勵學習，這個興趣慢慢演變成生活之中的不可或缺。

設計是相當理性的，而畫畫是偏向感性的，我總覺得離開藝術好遠了，也從沒想過會再畫畫。速寫，讓我重新感受畫畫的快樂。取景、畫面的構成、色彩的安排，與設計其實有很

多相似之處。重拾畫筆邁入第四個年頭了，感謝悅知文化給我這個機會，與編輯玲宜匯整出幾個簡單實用的方法，希望藉由本書，讓大家也能像我一樣，享受手繪日常快樂的感覺。

速寫不嚴謹、速寫很自由、規則自己定、好壞不重要。還記得我們小時候塗鴉的感覺嗎？不在乎像不像、美不美，單純沉浸在自己的畫面世界中。我現在是個上班族，本書是利用了業餘零碎時間拼湊出來的，相信你也可以運用閒暇時間，拿起筆來畫幾下，當你翻完本書，練習一陣子後，將會畫得欲罷不能哦！

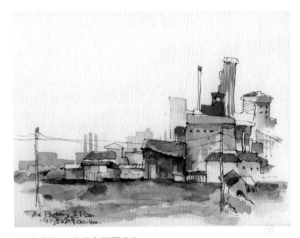

● 廢棄的工廠（宜蘭羅東）
中性筆 · 淡彩 1997

● 家中孩子的速寫作品 2015

# 關於速寫

早在遠古時代，人們已經開始在石壁上描繪動物形體與敘事。近代，在相機還沒被發明出來前，畫家們會速寫眼前的景物與光影，回到畫室後再拼湊組合，做為創作描繪的依據。不只是藝術家，像設計師、攝影師、建築師……在構想階段時，經常會用筆簡單描繪概念與草圖，這都算是速寫的一種形式。

撇開精準度與專業上的需求，這樣手繪的方式如同寫字般，是每個人都曾經做過的。就像我們小時候隨手拿起蠟筆、彩色筆就畫起來，沉浸在自己的畫面故事中，當下沒有美醜、好壞，想怎麼畫就怎麼畫。但之後，隨著我們社會化程度越來越高，大家幾乎不再動筆塗鴉，像不像、美不美、透視準不準確等原因，打消了我們畫畫的念頭，似乎沒有技巧、沒有時間、沒有老師指導就畫不出來。

如今，網路所造成的速食年代，凡事追求簡便、快速的情況下，速寫也在這幾年迅速流行起來。簡單到只要一支筆、一張紙，透過線條來描繪眼前景物，沒有規則、沒有畫到什麼程度才算完成的限制，非常適合忙碌上班族的我們，當成業餘的消遣活動。

如果我們把水彩畫、油畫類比為一篇引人入勝的故事文章；那速寫就像是短句詩詞，可以記錄一件有趣的物品、一個不起眼的角落、一個有感的氛圍，點到為止，不在精準度與質感上過度著墨。速寫的表現形式很多、很多，本書重點「線條打稿加淡彩上色」僅是其中的一種。

透過輪廓線的描繪，在畫面上重現形體，並且讓線條更富有趣味性，如果時間足夠，還可以搭配淡彩，來展現透明水彩輕快明亮的特質，讓我們的畫面更豐富好看。

速寫的精神
不在快，
而是簡化。

# 目錄
## CONTENTS

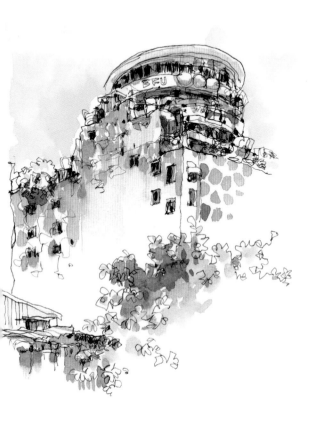

## CH2　畫出好看的線條

## CH3　淡彩上色

# CH4　決定你的畫面

# CH5　十大主題示範

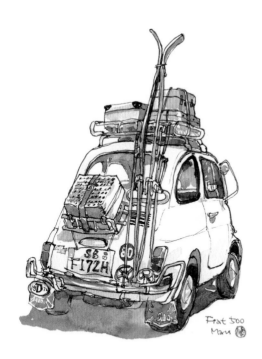

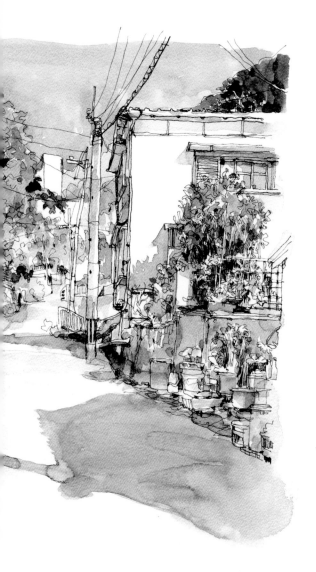

CHAPTER

-1-

# 速寫
# 基本工具

速寫，是最不限定工具的一種繪畫方式，
一支黑筆、一張白紙就可以進行。但是，
除了線條描繪外，還想要上點顏色的話，
就需要準備更多的用具了。本篇是我這些
年來速寫所使用到的工具，提供給大家參
考，希望幫助大家選擇適合自己的工具，
進而畫得順手、畫得開心！

# 鉛筆

可隨下筆力道表現筆觸輕重，也因為易
於擦拭修改的特性，除了作為素描用途
外，更是許多繪畫一開始用來打稿的工
具。適當軟硬度的鉛筆，不但可以讓線
條更有變化，更能刷出綿密的層次感。
外出時，手邊如果只有鉛筆，它正好可
以同時達成畫線稿及描繪明暗的目的。

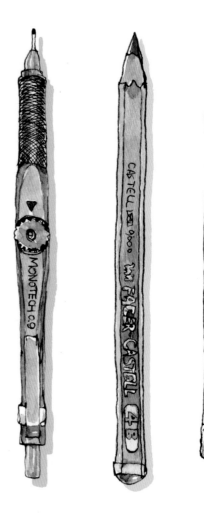

不過，在上色過程中，線條容易被顏色所覆蓋，削弱原本線條的強度，加上我個人喜歡墨水
滲入紙上的感覺，因此較少以鉛筆作為速寫畫條的工具。建議的硬度為 2B、4B，太硬線條較
淡，太軟則線條容易過粗。

● 鉛筆完成的作品。

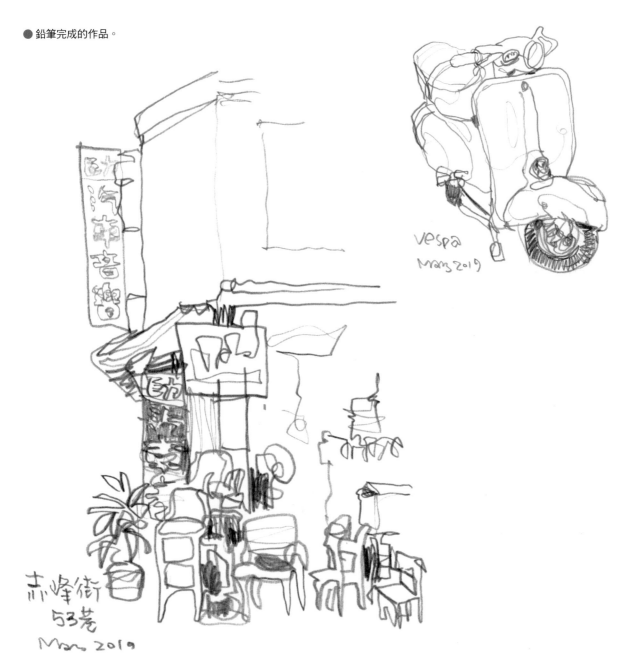

vespa
Mars 2019

赤峰街
53巷
Mars 2019

# 中性筆

最常被用來描繪線條的黑筆，莫過於中性筆了。原因在於它的墨水，介於油性（原子筆）與水性之間。除了防水、墨水流速快之外，容易取得（一般文具店都購買得到）、價格便宜，更讓它成為眾多速寫入門者的必備工具。

我偏愛使用無印良品的0.38膠墨中性筆，握感適中、墨水流量順暢。坊間中性筆品牌相當多，如三菱uni、百樂PILOT、SKB等，大家可以到文具店試寫看看，挑支符合自己手感的筆吧！

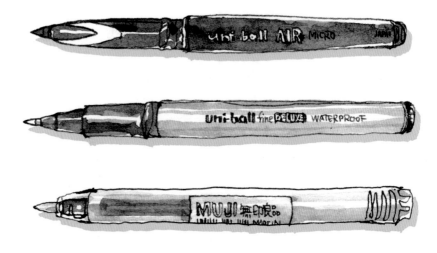

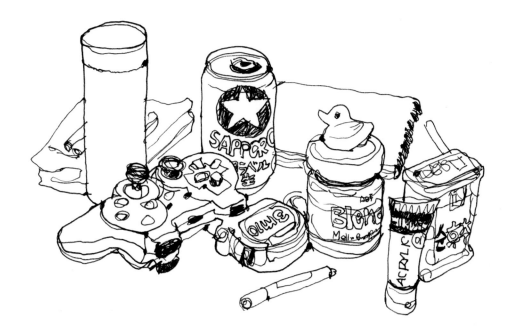

● 中性筆完成的作品。

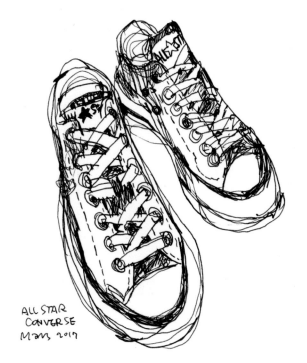

ALL STAR
CONVERSE
Mars 2017

# 代針筆

前面提到的中性筆，粗細從 0.3 到 1.0 都有。如果需要描繪更細一點
的線條，只好選擇代針筆。代針筆從最細 0.03 到最粗 1.0，優點是可
以畫出流暢穩定的線條，但缺點是筆尖脆弱容易折損，價格比中性筆
高出許多，而且可能要到美術社才有比較多的品牌可選擇。

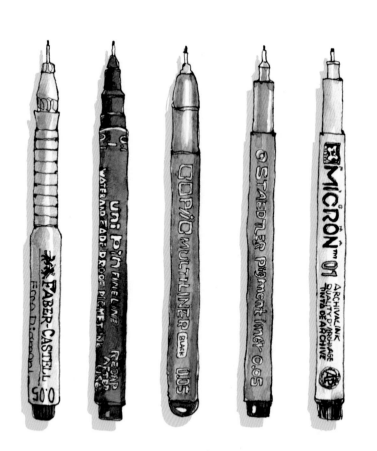

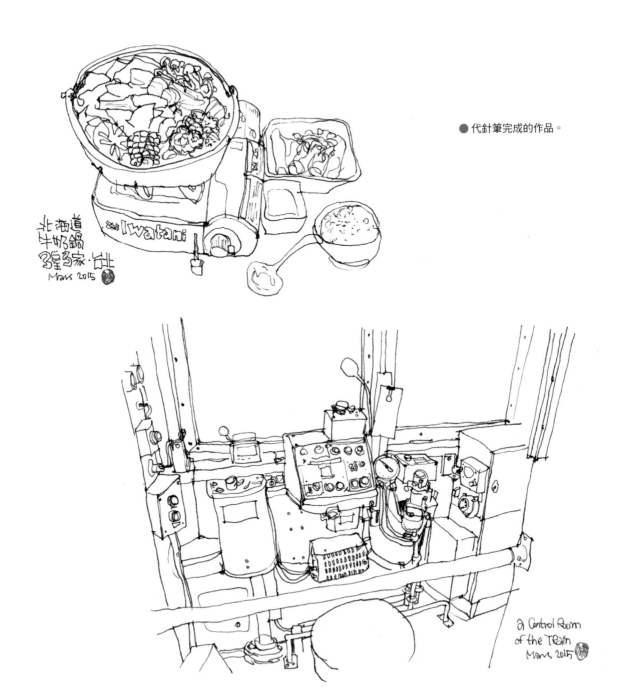

● 代針筆完成的作品。

# 鋼筆

代針筆使用了好一陣子，但一直為脆弱筆尖的磨損苦惱著。在一次畫聚看到了師大張柏舟教授使用鋼筆來速寫，引起了我的好奇，於是開始以鋼筆取代針筆來描繪線條。

我常用的鋼筆有兩款，一是張教授愛用的公爵牌（Duke）孔子書法尖，有著明顯彎折的筆尖，能夠畫出如書法般粗細變化極大的線條，藝品般的筆身，手感有些沉重，不過使用時，會有瞬間變厲害的虛榮感！另一款則是百樂（PILOT）Kakuno 微笑鋼筆，作為入門款的平價鋼筆，它的出墨流暢、線條也夠細，很適合用來速寫。

這兩款鋼筆，我喜歡將筆面180度反轉過來，用另一面來畫，這樣子可以畫出更細的線條。要特別注意的地方是，市面上大多數的鋼筆墨水（以及卡式墨水）都是不耐水的，所以必須另外搭配防水墨水來描繪線條。

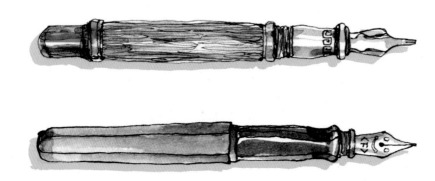

● 鋼筆完成的作品。

Otaru Sakaimachi street
Hokkaido Japan May 15
Base on kram Uh's image

# 玻璃沾水筆

一次偶然的機會，拿了太太閒置已久的玻璃沾水筆來使用，畫線條的手感讓我相當驚訝。螺旋狀的蓄墨溝槽，沾一次墨水，可以畫出相當多的線條（約可寫出2～300個中文字），墨水流量大，不同角度都能順利出墨，甚至可以一邊轉筆一邊描繪出有趣的線條。

從那時起一直到現在，兩年多的時間，玻璃沾水筆已成為我速寫時不可或缺的工具了。也因為對它的迷戀，我偶爾也會收集日本的老筆來使用，不過論手感及蓄墨的能力，台灣鹿港及內灣兩家玻璃筆專門店的筆更勝一籌，描繪線條時的手感是一種享受，推薦大家到老街旅遊時，不妨去試寫看看。

易碎是玻璃筆最大的缺點，使用及攜帶上必須特別小心，因此建議初學者，還是優先考量中性筆、代針筆或是鋼筆。

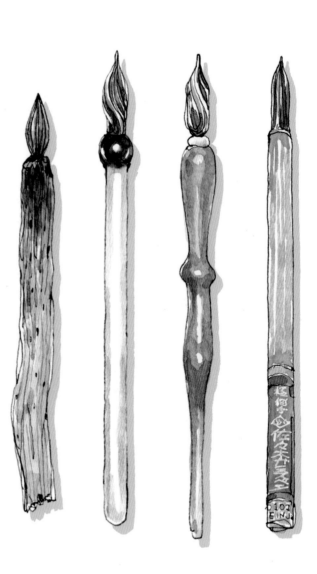

● 玻璃沾水筆完成的作品。

速寫練習
書桌旁
小島玻璃筆
而寫的柏黑
Mars '16

# 其他類筆

○ 枯枝筆／竹筆

蠻多人使用削整後的樹枝，沾上墨汁來畫線條（竹筷也可以）。優點是容易取得，不用花錢，線條效果相當富有變化，可表現出類似炭筆或毛筆拖拉的筆觸。

但缺點是筆尖蓄墨能力不佳，必須頻繁地沾墨來描繪，比較適合勤快的使用者。

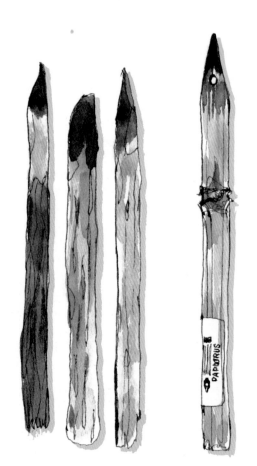
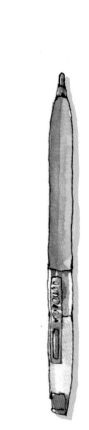
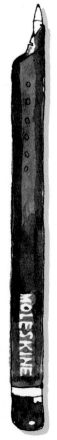
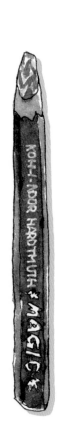

## ○ 彩虹魔術筆

來自捷克非常有趣的色鉛筆，特殊筆蕊設計，可以在線條上產生好幾個顏色，就算不上色，單單是線條就能呈現很熱鬧、絢麗的畫面，值得嘗試看看。

## ○ 原子筆

最容易取得的筆，筆芯使用油性油墨，具有防水效果。它可以隨著用筆的輕重，表現粗細差異明顯的線條，甚至可以刷出如鉛筆般綿密的層次感。不過也因為油性油墨的關係，描繪時殘墨容易卡在筆尖，導致線條有分岔的情況。不易乾的特性，也很容易被手掌沾染而轉印到紙面上，所以我較少使用原子筆來描繪線條。

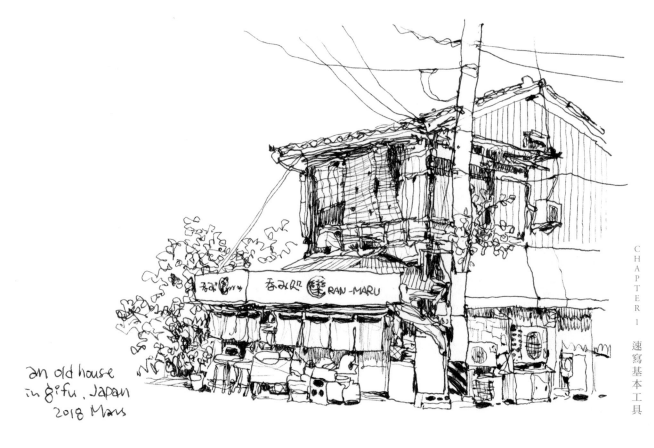

an old house
in gifu, Japan
2018 Mars

● 原子筆完成的作品。

# 防水墨水

如果你打算為作品上色，前面所提到的鋼筆、玻璃沾水筆都必須搭配防水墨水來使用。市售的墨水以及鋼筆所附的卡式墨水，幾乎都是水性的，只要一碰到水就會立刻暈開。雖然暈開的線條有特別的效果，不過大部分的情況下，使用防水墨水上色還是比較輕鬆愉快。

我使用的是寫樂（Sailor）極黑防水墨。因為墨水較濃，使用在吸收能力較差的紙張上，仍然會有碰到水就暈開的情況。所以我會另外分裝，並且加入清水稀釋，來增加墨水滲透能力。

加水稀釋後，線條不但乾得快，墨色也比較不死黑。我甚至會調出 2～3 種不同濃淡的墨水，來表現前、中、後景的空間感。一般使用情況下，兌水的比例約為 1（墨水）：7（水），大家可以邊試邊調，調出自己喜歡的墨色。

除了寫樂極黑之外，白金碳素（Platinum carbon ink）、Rohrer & Klingner 檔案墨水（Document ink）也有不少速寫愛好者使用。

# 水筆

自從接觸水筆之後，水彩筆、裝水的水壺就被我束之高閣。用水筆搭配塊狀水彩盒，可說是速寫上色最理想的組合。筆身裝水後即可攜帶使用是水筆的特色，通常外出寫生，我只攜帶一支（尺寸 M 或 L），裝八分滿（留點空氣較方便擠出水來）自來水的水筆。要更換顏色時，因為只有筆頭會沾上調勻好的顏色，只要在面紙或棉布上擦拭，就可繼續沾顏料使用。

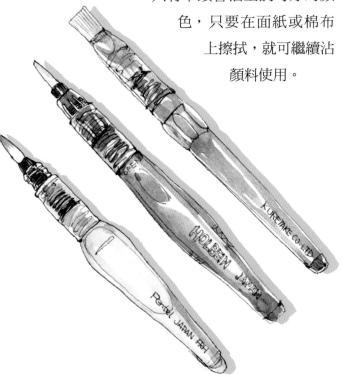

各廠牌水筆構造差不多，最大的差別在於部分廠牌多了止水閥的設計（卡達、吳竹、雄獅），防止水分大量流出，這類的水筆大多用於水性色鉛筆等小面積的塗抹，速寫上色用可能會感覺卡卡的，不太流暢；而擠水的時機，通常只有在調色盤上調色或者是換色時清洗時，其他描繪狀態中是不需要擠水的。

水筆有分大小，大家可視使用的本子大小來決定要用哪款水筆。B5 可使用 L，B6 用 M，那什麼時候會用到 S 呢？答案是沒有。那 A4、B4 尺寸呢？超過 B5 尺寸的畫面，用水筆上色頗為吃力，若有這樣的需求，請改回使用水彩筆 。

因為水筆多為尼龍材質，彈性較大，比較容易帶起塊狀水彩上的顏料，不過時間久了也會耗損分叉，此時請立即更換。也因為材質的關係，水筆畫出來的筆觸沒有貂毛筆、松鼠毛筆來得靈活好看，如果有興趣，可以試著拆解水筆，自行換掉尼龍筆頭，即可一舉兩得。

# 塊狀水彩

多年前還是學生時，獲贈一組 12 色溫莎牛頓塊狀水彩盒，對於它的小巧輕便感到訝異，因此後來我時常帶著它外出寫生。與條狀水彩不同的地方，它經過了乾燥、堆疊等步驟成為固態狀，省去了擠顏料到調色盤上的過程，易於收納及攜帶；使用時，只要稍微用濕潤的筆頭輕刷幾下，就能立即調色。

較大廠牌的塊狀水彩（如溫莎牛頓、林布蘭、Mission……等）都可以單塊購買，方便挑選需要的顏色來進行替換。

● 溫莎牛頓 12 色旅行用水彩盒。

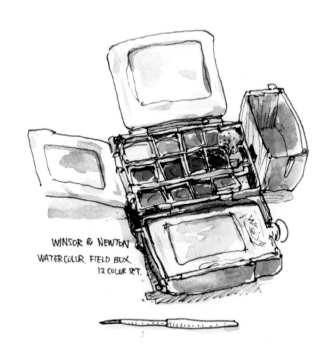

WINSOR & NEWTON
WATERCOLOR FIELD BOX
12 COLOR SET.

如果預算充足，建議大家購買 24 色。你可能會覺得奇怪，買 12 色再透過調色，不是也可以產生 24 色，甚至更多的色彩嗎？理論上是這樣沒錯，但實際上，透明水彩經過混色之後，色彩的飽和度、透明度都可能受到影響，我們不像畫家般具有優異的色感能力，以多取勝，可減少因為調色產生的時間及挫折感。

不過，如果你打算只用固定幾個顏色來點綴作品，購買 12 色也很足夠。至於 36 色或是 48 色，對外出寫生來說，負擔不輕，擺在家裡用比較適合。

塊狀水彩的好壞關鍵在於色粉的含量與成分，這也是大廠牌售價較高的主因。建議大家優先選擇這些牌子，即使是學生級的品牌表現，都優於文具店中常見的品牌。如果只是好奇想小玩一下，而購買價格低廉的塊狀水彩，色彩的顯色效果恐怕會打擊你的信心。塊狀水彩一盒可以使用好幾年，這個投資是能夠立即在畫面上看到成效的！

● 林布蘭 24 色塊狀水彩盒

這幾年，我最常使用的是林布蘭24色塊狀水彩，色彩表現中規中矩，透明感不錯，蠻適合用於街景速寫。其次是Mission 金級 24 色塊狀水彩，這牌子比較新，除了盒子設計特別外，色彩彩度的表現讓我感到意外，飽合度不輸貓頭鷹大師級水彩，表示色粉含量很高，只要沾一點點就能調出很鮮豔的淡彩顏色，適合用於小物的描繪，街景速寫就需要稍微降一下彩度。

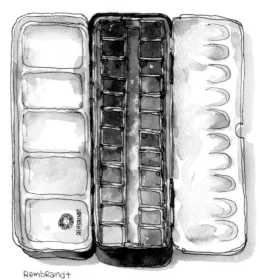

RembRandt
24 watercolor set

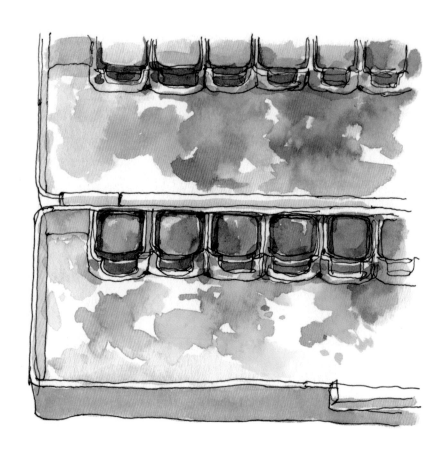

● Mission 24 色
金級塊狀水彩盒。

另外，很多人在購買水彩顏料時，會在學生級與專家級間猶豫，多數人會覺得越貴的顏料畫出來一定比較厲害，事實上也是如此。專家級顏料採用的色粉比重更高，較少使用調和的顏料，在疊色方面，比較容易看得出層次感；某些顏色含稀有礦物成分，在耐光與持久度的表現上也更加要求。

# 速寫本

畫線條、上顏色的筆墨工具之後，最重要的就是紙張。如果只想以描繪線條的方式速寫，那麼在任何紙張上都可以進行（甚至早餐店提供的餐巾紙也可以做簡單的速寫）。但如果打算上色的話，紙張的選擇就要稍微考慮一下了。

為了減少描繪時的心理壓力，我捨棄較昂貴的水彩專用紙，選擇紙質略薄、以可應付淡彩、張數較多的速寫本為主；畫得不理想時，大不了翻頁繼續畫，比較不會因為過於在意紙張昂貴而畫得戰戰兢兢。

● A5 速寫練習本。

● Maruman NEW SOHO 繪圖本（B6、B5、B4）。

為了外出好攜帶，我偏好尺寸較小的速寫本，而且封底最好有厚厚的底版，以便拿在手上或擱在腿上使用時，紙面能維持平整。我有許多尺寸的速寫本，B5 是目前最常使用的尺寸，可以應付大部分的題材。畫面尺寸會影響描繪的時間，如果只打算在短暫的時間內拿出來畫幾筆，那 B6 本子、A6 明信片本會是更好的選擇。

CHAPTER

## -2-

# 畫出
# 好看的線條

線條是速寫最主要的部分。如同黑白照片
般,就算沒有色彩的襯托,光是透過線條
的組成與層次,仍然可以傳達具象的物體
或是抽象的意境。

就像水墨畫般,我們可以只用線條來記錄
眼前所見,或者是完成一幅引人入勝的作
品。希望藉由本篇的幾個練習及小訣竅,
讓大家減少摸索的時間,輕鬆畫出好看的
線條。

# 握筆的方式

為了畫出更靈活的線條，速寫的握筆方式，
跟我們平常寫字稍微有點不同。寫字的握
法，講求小範圍書寫的精準，如果我們以這
樣握法來速寫，線條方向比較單一，描繪範
圍較侷限，畫久了可能會感到疲憊。

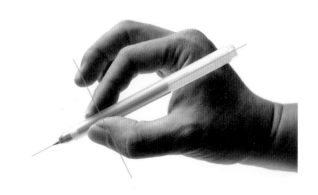

我習慣的握法如下：伸出大拇指與食指，像
老虎鉗那樣，輕捏著筆身。兩指腹接觸筆身
部分的連結線，與筆身軸線垂直。接著，將
筆身擱在略微向內彎曲的中指上面。小指與
手肘輕鬆落在紙面上做為支撐。

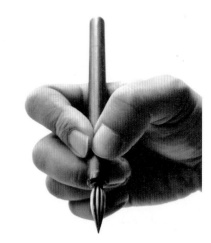

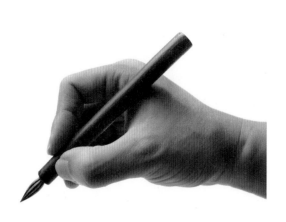

運筆時，以中指及虎口為支點，大拇指與食指捏著筆身以向外、向內的方式開始在紙上描繪線條。這個時候，描繪線條的範圍約可達到直徑 7 公分左右（寫字的握法約 5 公分），手掌側面盡可能不要離開紙面，以維持穩定。如果想加大描繪的幅度，則可以手肘當做支撐，用懸空的手勢來畫線條。

如果使用的是玻璃沾水筆，甚至可以邊畫邊轉動筆身，讓線條感更加靈活。不過，部分硬筆（代針筆或鋼筆）可能有角度的限制，描繪時不妨試著去找出最佳的握筆方式。

寫字，對我們來說應該就跟呼吸一樣自然，沒有難度。但是，要拿來畫畫，恐怕會覺得生疏，無法畫出很流利順暢的線條。為了克服速寫第一個門檻，以下的練習將讓大家快速累積手感，找出不一樣的運筆方式。

# 手部復健

（1）請找一支筆，最好是要用來速寫的那支。

（2）請試著運用剛剛提到的握筆方式，在右頁框框裡面任意畫線。

（3）可以來回畫直線、曲線、方形、圓形，盡可能不中斷地畫著。

（4）感覺一下畫快、畫慢或是不同運筆角度的線條感。

（5）可以利用空閒時間分次完成。

● 信不信，這張線條連接起來的長度，超過兩棟台北 101 大樓的高度哦！

# 線條靈活的小練習

試試看，用線條來填滿它吧！

# 中空字練習

日常生活中，從我們起床張開眼睛開始，映入眼簾的，可能是早餐外包裝、新聞節目中斗大的標題、捷運站裡列車到站跑馬燈、便利商店醒目的招牌、公車車體上的廣告。到處都有招牌、指標、商品包裝。這些平面物上，除了吸引人目光的圖案外，更有傳遞資訊的文字。除非你下定決心只畫風景，否則建議大家先從練習中空字開始。

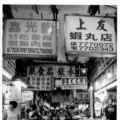

從文字邊緣的某一個點開始，我們的目光順著同一個方向移動，接著用筆描繪下來。一段一段畫出外框，直到繞回到起點，連成一個封閉的線段。描繪外輪廓在速寫是很重要的，後面的練習也都會運用到這個方法。

依序挑戰這三個練習，在右頁空白處描繪下來吧。

○ 小練習 1 數字

難度★

→ 保持筆尖接觸紙面；看一下、畫一下。 先畫出外框，再畫內框。

# 1234567890

○ 小練習 2 英文字

難度★★

→ 盡可能保持一致的粗細。

→ 試著一筆完成文字外框。

# AbCDeFghi jkLmNOpq RStuVwXyZ

○ 小練習 3 中文字

難度★★★

→ 試著畫出字體的特徵。

# 明照高平 流路街梧

# 中空字的小練習

● 這個練習，著重在觀察文字結構與輪廓，並且增加運筆的穩定度。

# 描繪物體
# 的輪廓

如同剛剛練習的中空字，我們將物體的
顏色、光影、細節去除掉，精簡到最後
就是輪廓，描繪這個輪廓邊緣的線條就
是輪廓線。

平時翻閱的漫畫，是否也是以這樣的方
式來描繪呢？更早之前，小時候的塗
鴉，也是以描繪外型的方式來表達一個
物體。所以，可以像中空字練習一樣，
觀察一下物體的外型，目光以固定的方
向順著邊緣移動，接著動筆描繪，然後
再觀察，再描繪，這樣重複著，一直到
完成。

以這個磨豆機為例，看起來有點複雜，
但是我們以描繪物體輪廓的方式來進
行，其實一點都不困難。

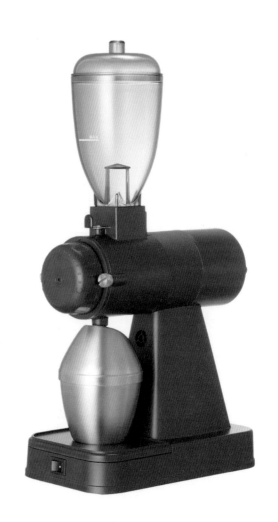

## Step 01

找一個端點，視線盯著邊緣（反方向也可以）開始慢慢移動，理解一下大概的長度、角度或弧度後，動筆在紙上畫出線條。

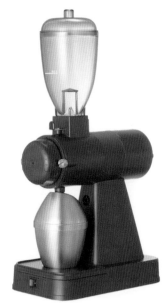

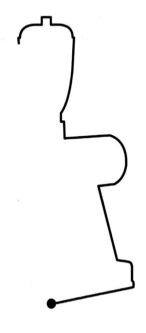

## Step 02

回到剛剛視線停頓的地方，繼續移動，然後繼續動筆描繪。

沉住氣，重覆觀察後畫出線條，最後將線條連接回一開始的端點，完成物體的外輪廓線。外輪廓成形後，辨識度就很高了，就算比例不精準，觀者都可以在極短的時間內認出它來，這就是速寫最基本的方法哦。

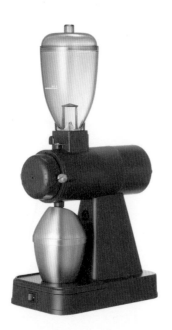
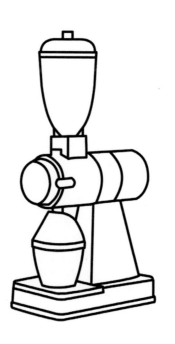

接著，再將內部輪廓一一畫出來，就更接近實物的樣貌了！

大人的畫畫課

# Step 05

如果可以，再進一步描繪出細節，
這樣子線稿就更豐富、有看頭了。

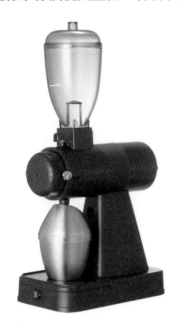
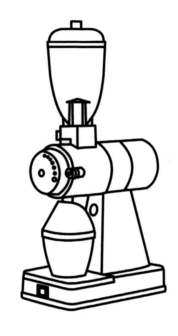

小訣竅 QUICK TIPS!

沒有筆的時候，也可用這樣的方式進行練習。視
線緊盯著物體邊緣移動，一直到最後連回到起始
點，就算完成。不過仍然要透過多動手畫，才能
夠越畫越接近自己期望中的樣子。

小訣竅 QUICK TIPS!

描繪外輪廓首要就是忽視細節，但在觀察
的同時，若也能夠理解物體的結構甚至功
用，將更有利於下筆的信心與線條的延
長，相對描繪的速度也會加快。

# 起手無回，
# 不用鉛筆打稿

我鼓勵大家將鉛筆、橡皮擦收起來，直接用黑筆來描繪，這是畫出好看線條的第一步。為什麼呢？辛苦用鉛筆打好稿，接著用黑筆再描一次，然後將鉛筆線擦掉。這樣子不僅耗費時間，照著描繪的黑筆線條，也會因此顯得拘謹保守而少了趣味與變化。

我們過去仰賴鉛筆打稿，藉由一段一段線條的推進來形成一個較長的輪廓線，乃至於一個完整的造型。畫錯了，橡皮擦一擦，再畫出更正確的線條。這個目的很清楚，是追求精準的輪廓，為接下來的上色做準備。這時候，打稿的鉛筆線只是輔助的臨時演員，並非是速寫畫面上富有個性的要角。

就好像學習游泳一樣，如果我們一直依賴著游泳圈，那麼，我們就很難拋開這個安全感，離要自由自在地在水裡游泳的目標就相當遙遠。

# 初學者的
# 挑戰

剛開始用黑筆直接畫線條，就好像滑
冰的初學者，因為冰上阻力極低，在
不熟悉冰刀控制的方法下，為了怕滑
倒，動作小心翼翼、步步為營，心裡
想著，怎麼跟印象中那些神情陶醉，
動作優雅的花式滑冰選手差這麼多？
因為擔心畫得不精準或畫得不好，原
本的一條線，我們會用斷斷續續續的
線條，甚至是重複堆疊的線條來表
現，這樣的情境是不是跟滑冰初學者
很像呢？

初學者線條描繪不精準，是正常的。
隨著觀察力、運筆的掌握度逐漸提
升，我們會越畫越好。請給自己一些
空間，先不要擔心，放輕鬆去感受自
在的線條感。這一筆感覺不太理想，
那就想一下，如果要再下筆補救該怎
麼畫？補一兩筆都沒有關係。

# 連貫，是線條好看的祕訣

畫出連貫的線條，可以讓你從速寫初學者，躍升到看起來有點 PRO 等級的速寫者。流暢又連貫的線條，不僅讓線稿簡潔、有精神，畫面更有整體感。宛如滑冰選手在溜冰場上，流暢地展現令人驚嘆的滑冰招式。

大家可能會覺得因為還不熟練，所以不知道要怎麼一口氣畫出那麼多這麼長的線條，再提供大家一個小技巧，只要筆尖不離開紙面，這條線就不算中斷，暫停一下，想好下一步，再繼續拉線條，這樣畫出來的線條一樣是連貫的，而停頓下來所累積的墨點，也是一個個的小趣味。

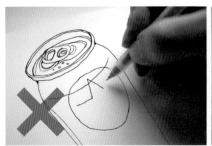 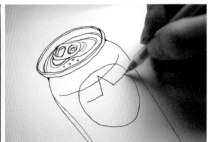 

● 停頓時，筆尖離開紙面，再接續下去畫，線條就會有不連貫的感覺。
● 筆尖停在紙面上，觀察好之後，繼續畫出線條。
● 以這樣的方式，連回到輪廓的起點，線條就會比較完整。

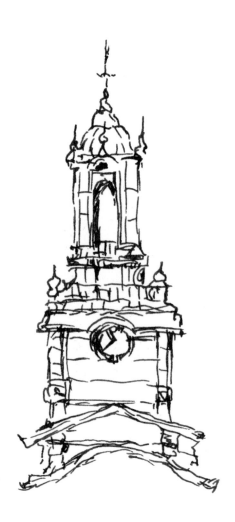

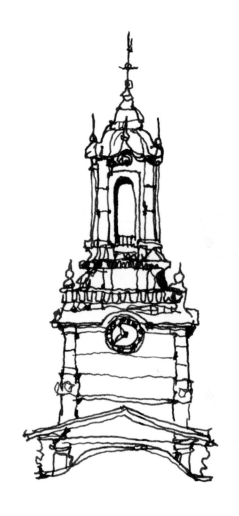

● 斷斷續續的線條看起來較為瑣碎,線段與段之間造成視覺上的缺口,產生凌亂感,並削弱線條的力量,也造成物體的質感比較單薄。

● 互相連結的線條,就像蓋房子時使用的鋼筋,緊密又扎實。讓畫面乾淨、簡潔,並且增加物體的存在感。為了讓線條連貫著,線條的曲線更增添了變化與趣味感。

# 適當的積墨，
# 線稿更有看頭

除了停頓時產生的墨點外，也可以在線條
連接處佈下一些墨點。有沒有聯想到圍棋
的棋盤呢？墨點彷彿黑棋般，在畫面上產
生視覺的關注點，這些散佈的點，往往可
以讓黑沉沉的線稿，增添活潑的節奏感。

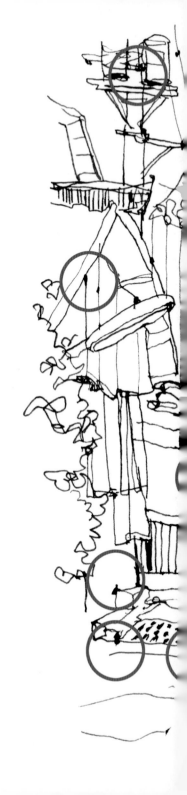

● 適當的在線條上，特別是線條與線條的連接處積一些墨，可以讓線條稿更好看。

# 落款

線稿完成後，我習慣落款，這樣就可以把黑筆先收起來了。在油畫、水彩畫作品上署名，是很平常的動作。不過，在速寫的畫面上，落款可以更自由、更富有意義。落款通常包含這幾個部分：1.署名　2.完成時間　3.地點　4.敘述文字。

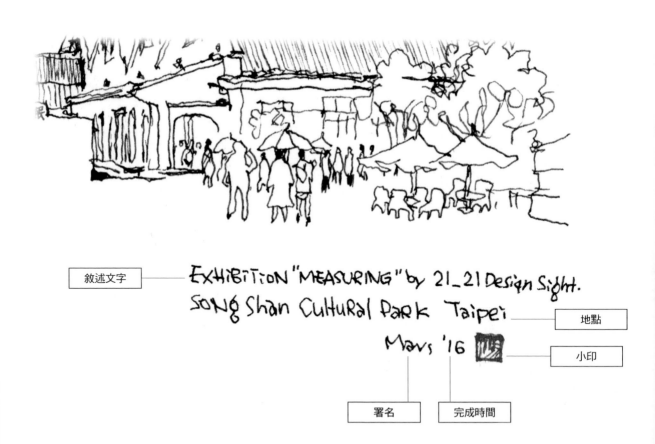

敘述文字

地點

小印

署名

完成時間

敘述文字的部分，大家可以多著墨一點，除了所畫的景物或地點外，也可以一併記錄當下情況、感觸。特別是旅途中的趣聞或某個聚會，以圖文呈現的方式，將來回憶時會相當有意思。我通常也會加上一個手繪偽印章，增加落款的趣味性。試試看，設計一個代表自己的小章或圖騰吧！

● 商場裡的裁縫店（台北）
　玻璃沾水筆

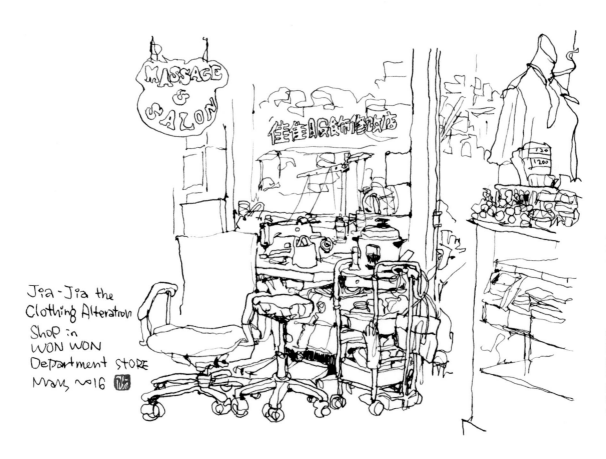

CHAPTER

# -3-

# 淡彩上色

輪廓線條在畫面上就像是骨架,骨架結構
穩定、細節豐富,如同黑白照片般,畫面
就算沒有色彩,也足夠表達眼前所看到的
景物。

而色彩,可以類比為骨架的外皮,透過色
彩來營造畫面的氛圍。淡彩(透明水彩)
這時候就派上用場了,一方面保留線條的
韻味,一方面透過簡約的堆疊,表現出白
裡透紅的感覺。接下來,跟大家提一下關
於色彩的幾個簡單觀念,以及使用塊狀水
彩的要領。

# 色相

色相就是色彩的名稱，常聽到如紅（Red）、黃（Yellow）、綠（Green）、藍（Blue）等，繪畫用的顏料，名稱就非常多，光是黃色，細分如檸檬黃（Lemon Yellow）、土黃（Yellow Ochre）、鎘黃（Cadmiun Yellow）、藤黃（Gamboge）……不勝枚舉。加上各廠牌的命名不盡相同：溫莎紅（Winsor Red）、凡戴克棕（Van Dyke brown）、貝殼紅（Shell Pink）、Cobalt Turquoise Green（鈷松石綠）……等。

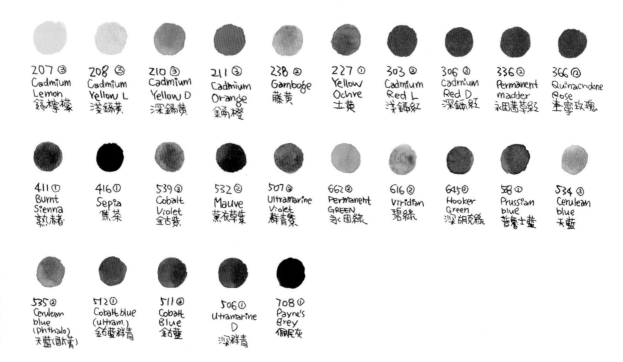

# 色系

前面我們了解顏色的名稱，接著可以試著將手上的顏料以色系方式來分類一下，原則是黃、紅、綠、藍。可以將檸檬黃、鎘黃、土黃歸為黃色系；將鎘橙、鎘紅甚至熟赭歸為紅色系；藍、綠色系以此類推，如下圖：

● 綠色系

662 ② Permanent GREEN 永固綠　　616 ② Viridian 碧綠　　645 ② Hooker Green 深胡克綠　　58 ① Prussian blue 普魯士藍

● 紅色系

303 ② Cadmium Red L 淺鎘紅　　306 ③ Cadmium Red D 深鎘紅　　411 ① Burnt Sienna 熟赭　　532 ② Mauve 薰衣草紫

● 藍色系

534 ③ Cerulean blue 天藍　　535 ② Cerulean blue (Phthalo) 天藍(酞菁)　　720 ① Cobalt blue (ultram.) 鈷藍群青　　506 ① Ultramarine D 深群青

● 黃色系

207 ③ Cadmium Lemon 鎘檸檬　　208 ③ Cadmium Yellow L 淺鎘黃　　238 ② Gamboge 藤黃　　227 ① Yellow Ochre 土黃

組成群組方便我們記憶與管理，我甚至會將它們以明到暗的方式排列，需要亮一點的，就往左挑顏色，要深一點的顏色，就往右選。

# 明度

就是色彩的明亮程度，通常光線照射越多，明度就越高；光線照射越少，明度就越低。在顏料方面，混以白色、黑色也會產生不同的明度變化，同時，彩度也會被影響。排除白色的話，黃色是所有色彩中明度最高的顏色。大家可以稍微瞇著眼睛觀察景物的亮、暗，來作為色彩明度的依據。調色上，則以深、淺來形容顏色的明度。

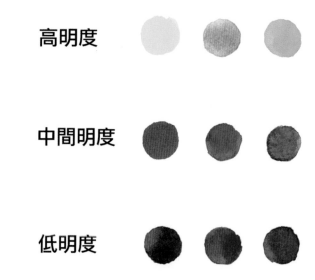

高明度

中間明度

低明度

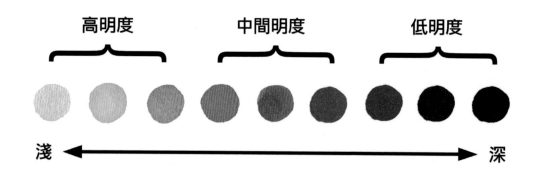

# 彩度

就是色彩的鮮豔程度，也可以說是色彩的飽和度或純度。顏料方面，原色如紅、黃、藍是彩度最高的，隨著混入不同比例的其他色粉，色相改變、彩度也會降低。上色時，顏料及水分的多寡也會影響彩度，低價水彩也因色粉及其他輔助劑成分的差異，彩度表現較不理想。

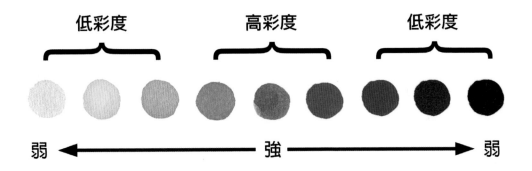

# 色溫

也就是色彩的溫度。是視覺心理上的感覺，比如紅色，我們會想到火，黃色，我們會想到燈光，以及藍綠色，我們可能會想到冰涼的湖水。

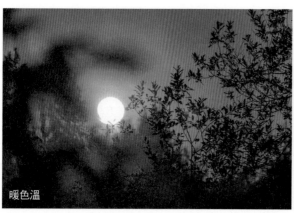

暖色溫

冷色溫

以這樣的概念，我們可以直接將色彩區分成暖色與冷色。這樣的二分法，我使用了好幾年，剛好所使用的塊狀水彩盒，分成上下兩塊，將屬性偏向暖色的黃、紅色系擺一邊；屬性偏向冷色的綠、藍色系擺一邊。

這樣最大的好處是，暖色與冷色調色時，在各自區域進行，顏色可以保有它的屬性。就好像一杯熱水與一杯冰水，當我們將這兩杯水倒在一起後，它被中和了，而變成調性比較不明顯的溫水。用色也是，尤其是透明水彩，一旦冷色與暖色互相調和，它們原先彼此色彩的屬性就被抵銷。色相改變、彩度降低，髒髒的，顏色混濁的感覺就跑出來了。這些印象中的濁色、髒色不是不好，它們也是畫面上必要的顏色，但是，讓顏色保持乾淨透明的首要準則，就是學會區分冷暖色，個別調色。

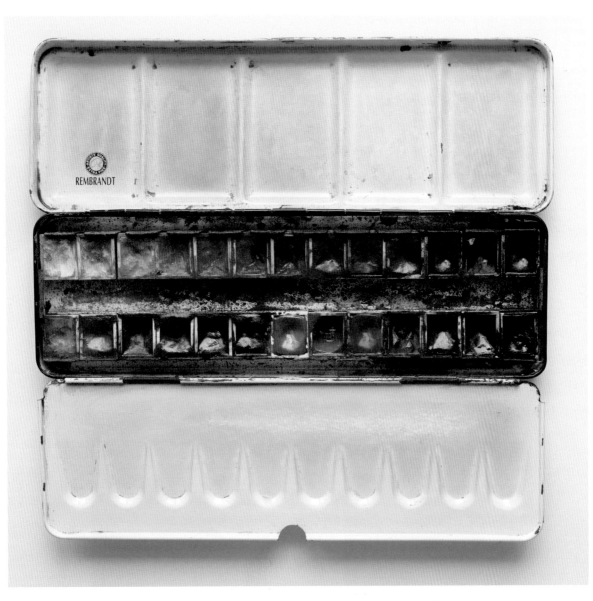

● 我的調色盤與色塊擺法。

# 使用水筆上色

○ 壓筆身出水的時機：

（1） 調色過程中需要較多水分時。也可預先擠出
一點水，再沾顏料。

（2） 更換顏色時，擠一下，利用清水稀釋筆尖上
的顏料，將它帶到面紙上，筆頭就乾淨了。

調好顏色後，感覺一下筆頭的水分是否過多，太
多就在面紙上稍微停留一下。此外，在紙上著色
的過程中，是不需要按壓筆身的。

○ 利用筆尖描繪細節

水筆筆頭因尼龍材質的緣故，富有彈性，筆尖相當適合小範圍的描繪，不管任
何尺寸，都是如此。使用久了，筆尖仍會磨損，這時候請務必更換，否則分叉
的筆尖會影響筆觸的可看性。

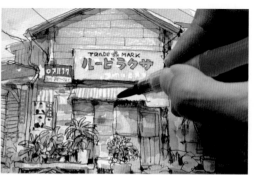

## ◯ 利用筆腹塗刷水彩

由於大家不一定是使用耐塗抹的水彩專用紙，所以用水筆上色時，特別是範圍較大的部分，盡量不要來回重複塗刷，以免紙張起毛球，甚至是將底層顏色洗刷掉。想一下如何在不重複塗抹的情況下上色，不妨利用筆尖，描繪線條邊緣或角落，再以筆腹來填滿中間部分，這樣也比較不會有塗刷過頭，筆觸跑出線條外的情況。

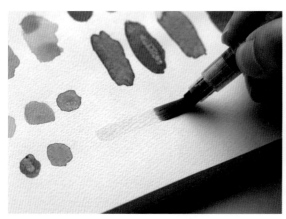
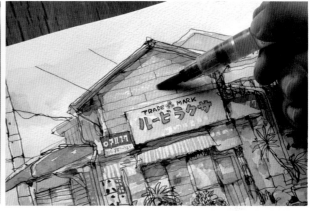

### 小訣竅 QUICK TIPS!

**在框線裡填色的方法**

先使用筆尖的部分將框線內側的角落或邊緣填入顏色，然後再去塗刷剩餘的空白處。這樣可以減少上色過程中，不小心塗出框線外的狀況。

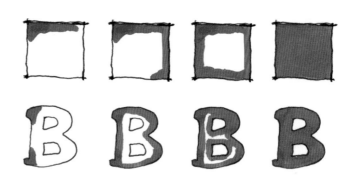

## ○ 換色

水筆的優點，就是一支搞定。若要換顏色該怎麼辦？很簡單，請備妥一兩張面紙（乾淨的抹布也可以），要更換顏色時，只要在上面輕刷幾下，面紙會很快吸收水分，於是筆身的水自然地流向筆尖，筆尖馬上就乾淨了，如果想加快速度，可以輕壓筆身，讓水流得更快一點。

# 調色的方式

在此使用的是透明水彩，通常不需要沾太多，只要保持適當的水分，即可展現透明水彩的特色：一方面色彩微微透出紙張的白會更好看；另一方面，兩個顏色的重疊，可以產生第三種顏色，相當有趣，之所以稱為淡彩，也是因為如此。初學者往往沾了太多顏料，導致顏色太濃，完全覆蓋了紙張的白，這時塗在紙上的顏色就會不通透。常用的混色方式有以下三種：

## 1. 直接在調色盤上混色。

調色時可以多調幾下，藉由調色盤的白底，感覺看看是不是自己想要的顏色、水分是否足夠。不宜加入過多的顏色，每增加一個顏色，原本色彩的特性就被削弱，盡量以不超過三色為原則。

（1）從水筆筆身擠一點水到調色盤上。

（2）用筆尖在色塊上輕刷一下，帶起顏料。

（3）在調色盤上與清水混合，多調幾下，讓水與顏料充分混合。

（4）沾別的顏色加入混合，一樣多調幾下並盡可能調開一點，藉由調色盤的白，來確認所調的顏色。

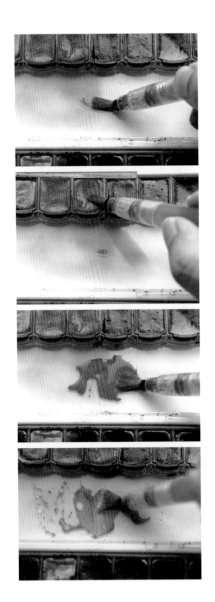

**2.** 疊色，水彩畫常用到的重疊法。

這個方法必須預先知道疊色後的效果，難度稍微高一點，但這也是透明水彩迷人的地方，請務必試看看。疊色次數也不宜過高，以不遮蓋紙的白為原則。

（1） 在紙面刷上顏色。

（2） 待第一道顏色完全乾了之後，輕刷第二道。太過用力可能會將第一道顏色洗刷下來。

（3） 疊色時避免來回塗抹，盡可能一筆完成。

（4） 兩道顏色重疊的部分，就會形成第三種顏色，顏色的明度與彩度都受到影響。

● 疊色的效果。

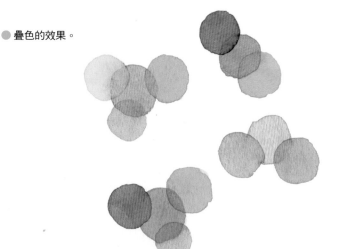

## 3. 在紙上混色。

通常用於同一個色系要表現出沒有筆觸的漸層變化時，可以在上完第一層顏色後，緊接著加上另一種顏色，這時所加入的顏色，就會與第一層顏色無縫融入了。切記，濃度不宜比第一層的淡，以免產生水漬的效果。

（1） 輕輕畫圓轉動筆尖，讓顏料均勻塗布到紙面上，不要過度來回塗刷，避免紙張起毛球。
（2） 趁未乾時塗上第二道顏色，濃度要比第一道的濃，以免產生水漬的現象。
（3） 繼續讓筆尖停留在第二道顏色上，這時第二道顏色會往第一道顏色方向擴散。
（4） 待顏色乾了之後，就會有微暈染的效果。

 暈染的效果。

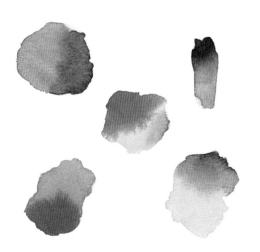

CHAPTER 3 淡彩上色

# 上色的順序

## 1. 打上暗面

速寫的上色跟水彩畫比起來，較不追求細節及質感的表現。步驟上，為了簡化描繪時間，我習慣從暗面開始畫起，這跟水彩畫重疊法由淺色到深色的順序，剛好相反。原因有二：

（1）堆疊的顏色容易造成顏色不通透，每疊上一層，透明感就會減低。

（2）有了預先構想的留白（亮面），我們大膽將暗面打上顏色之後，線條加上亮、暗，畫面幾乎就完成了一半。

● 線稿。

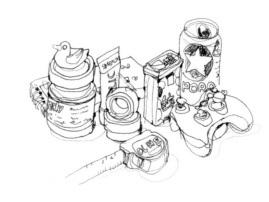

● 打上暗面。

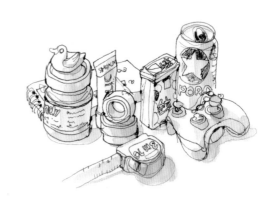

小訣竅 QUICK TIPS!

### 暗面的顏色

前面提到的色彩明度，理論上光線越弱的地方明度越低，應該用深一點的顏色來上色，但不表示必須加入很多黑色。為了保持透明感，我傾向用彩度較低的色彩來表現暗面。

## 2. 塗中間色

暗面完成後，就可以塗上主要的
色彩，這時要注意用色的彩度，
盡可能維持在中間偏低的彩度
（參考 P.59），畫面比較耐看。
盡量避免塗到暗面，以免將顏色
洗了下來，如果必須塗到，可以
使用筆腹輕輕將顏色沾貼上去。

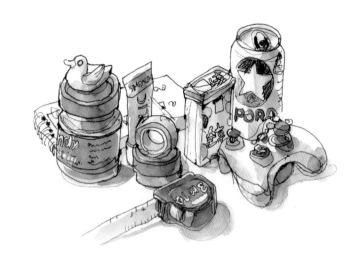

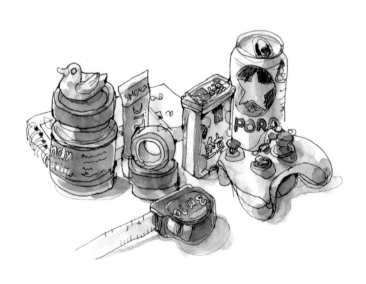

## 3. 用彩度高的顏色來點綴

將彩度最高的顏色留在最後點綴，
會發現少量高彩度的點綴，可以刺
激視覺，增加畫面的可看性。請在
前兩個步驟預留空間（留白），如果
已經上色，透明水彩將難以覆蓋，
且會失去彩度，這時候，只能採用
不透明顏料來改善這個情況。高彩
度的顏色，在畫面上占比應該壓到
最低，比重如果太高，容易讓視覺
疲乏，不易聚焦。

# 暗面灰色
## 的調法

在這裡說明我常用的灰色調色（主要運用於暗面、陰影）以焦茶（Sepia）、深群青（Ultramarine Deep）搭配佩尼灰（Payne's Grey），調配出暖灰與冷灰（請見下圖）。

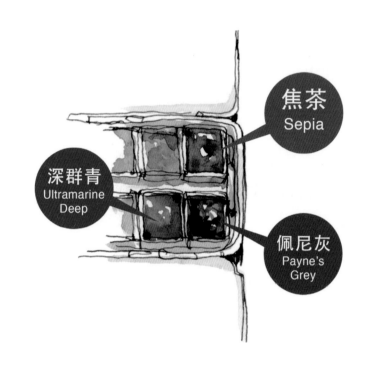

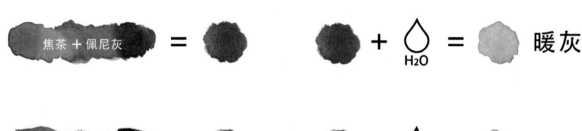

焦茶 + 佩尼灰 = ● ● + 💧 H₂O = 暖灰

深群青 + 佩尼灰 = ● ● + 💧 H₂O = 冷灰

如果沒有以上的顏色，可以挑出最深的咖啡色或最深的藍色來互混，也能混出不死黑的灰色，例如紅赭加群青。理論上，只要照上述降低彩度的方法來調色，適當的比例下，也能夠產生用於暗面的灰色，趕快動筆調調看吧！

● 為了表現冬天的陽光，陰影用了冷灰，並且增加深群青的比例。而電線桿則用了暖灰，與地面陰影產生對比。

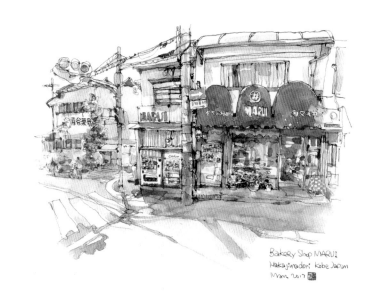

Bakery Shop MARUI
Nakajimadori, Kobe, Japan
Mars 2017

不過，不見得所有畫面上的暗面或陰影都要用這樣的灰來表現。環境的色彩會隨著光源而變化，仍然要透過觀察來決定用色，只要能讓畫面好看，或是符合你想表現的感覺，都可以嘗試看看。

● 讓畫面更溫潤，暗面用暖灰表現，同時因為地面反射夕陽的光線，可以帶入一些橘色。

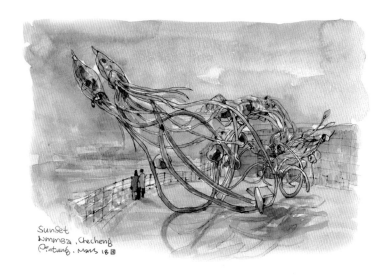

Sunset
Nunmba, Checheng
Pintung, Mars 18

# 降低彩度的方法

● 鎘紅混少許佩尼灰後，明度、彩度驟降。

前面提到利用佩尼灰調出暖灰與冷灰，這樣的方法同樣也能運用在其它顏色上，來改變原本色相的特性。如下圖，紅色混入了少許佩尼灰後，色彩明度與彩度很明顯都降低了。但是，也因為佩尼灰破壞性太強，一不小心混入太多，可能就會降過頭。

● 鎘紅混少許胡克綠後，彩度降低了，產生紅棕色的感覺。

如果只是想稍微減弱色彩的彩度，可以利用冷暖色互混的方式來達成哦！還記得前面我將調色盤分成暖色與冷色嗎？（P.61）這裡，我們要讓顏色變得「濁」或是「髒」一點的話，就是抓另一邊的顏色來混色。

● 隨著混入胡克綠的多寡，鎘紅產生了變化，一直到顏色特性被破壞殆盡，變成低彩度的咖啡色。

● 鎘紅混少許鈷藍後，彩度降低了，有棗紅色的感覺。

● 淺鎘黃混少許湖克綠後，彩度稍微降低，有一點藤黃的感覺。

● 淺鎘黃混少許鈷藍後，彩度降低的程度比較明顯，變得有點綠綠的感覺。

● 鈷藍混入少許焦茶後，彩度降低，變得沉穩了一些。

# 畫面留白

除了用線條勾勒景物外，速寫與水彩畫稍微不一樣的地方就是留白。有一點類似水墨畫虛實的概念，利用留白表示虛的部分，來突顯實的部分，虛的部分也留給觀賞者更多的想像空間。

另外，白是明度最高的顏色，我們用留白來表現畫面最亮的地方，比方光線直接照射到的反光面或是午后地面上的強光，都可以用留白搭配陰影來表現反差。視覺上，畫面中許多色彩，讓我們目不轉睛，此時適當的留白，可以讓目光短暫時休息一下再繼續，增加畫面的可看性。

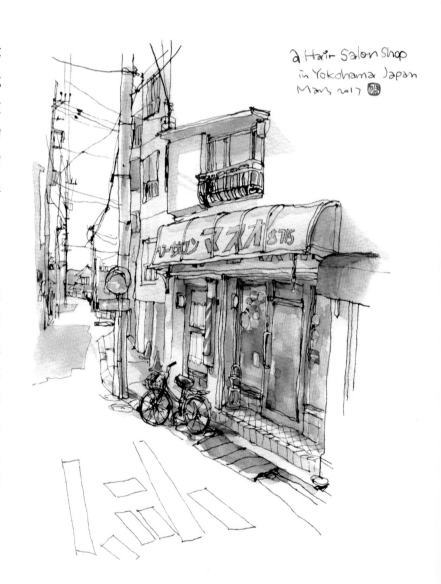

● 午后，巷子裡的理髮店（日本橫濱）
　鋼筆 ・ 淡彩

上述提到「虛」的部分，經常會運用在畫面上幾個地方，第一個是畫面四周。不管紙張多大，我習慣在畫面四周預留白邊，當畫到接近四邊時，我會捨棄那些物體，不將紙張畫滿。

這樣的做法，常見於平面設計上，畫面將因此更聚焦，四周的白將畫面中的色彩襯托得更好看。生活中，許多水彩畫、攝影作品裱框使用的襯紙，除了加大畫作篇幅外，最重要的作用也在此。

右側兩個例子，應該可以讓大家更明白。

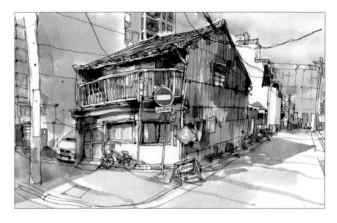

● 滿版的效果。

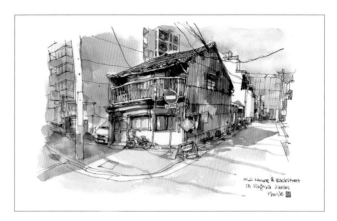

● 四周留白的效果。

第二種方法是減去前景或是較不重要的陪襯物。為了打破因為四周刻意留白，而造成過於整齊的斷面，我會在四周安排只有線條，不上色的陪襯物，這樣子，邊緣就會有許多不規則的趣味感，並且讓畫面多了一點景深的層次感。

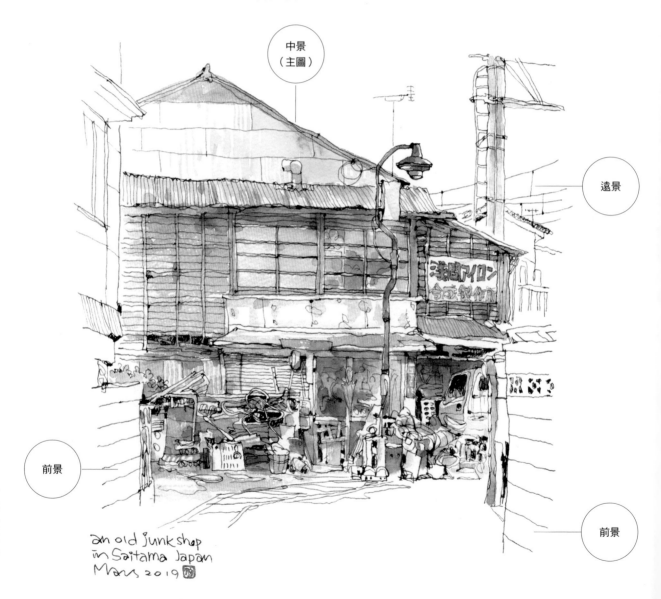

中景
（主圖）

遠景

前景

前景

an old junk shop
in Saitama Japan
Mars 2019

除了上述兩個做法外，以下幾種情況，
我也可能會用留白的方式來處理：

**1. 原本就是白色的。**
固有色是白色的，可以留白，加上陰影
來增加空間感與豐富度。

**2. 面積大的部分可以留白。**
像是天空或是地面，可以表現明亮的感覺，
有顏色的地方也被襯得更加搶眼。

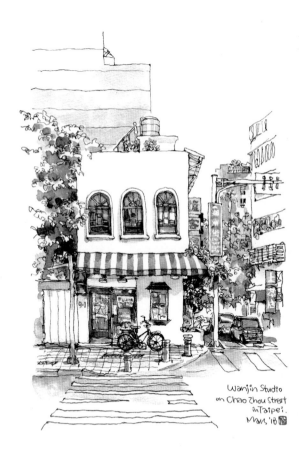

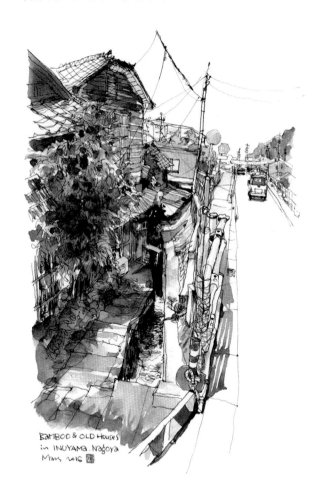

● 白牆老屋（台北潮州街）
玻璃沾水筆 · 淡彩

● 竹子與老屋（日本犬山市）
鋼筆 · 淡彩

## 3. 刻意要強調
   某部分的時候可以留白。

速寫是一種加法、減法的繪畫方式，有了豐富的輪廓線後，色彩的運用就可以更靈活。有時，甚至不上色也沒關係，反而更能產生另一種趣味。下回上色時，不妨發揮一下自己的巧思吧！

● 轉角的雞蛋糕（台北涼州街口）
　 鋼筆 · 淡彩

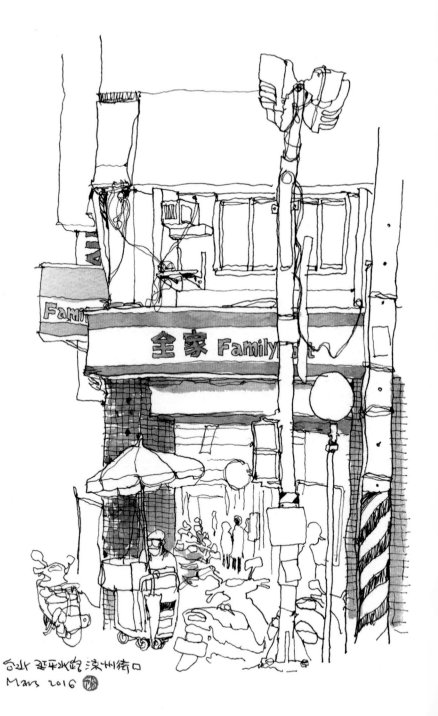

# 畫留白字的方法

前面中空字練習的章節，是利用線條來框出文字邊緣，讓我們可以放心的在外面填上顏色。不過，如果想讓白色文字或圖案在畫面上自然一點，而不要有黑色外框，該怎麼辦呢？這裡，教大家一個留白字的畫法。

### Step 01

這個大寫 A 為例，在空白處預想這個字的範圍，然後類似刻印章那樣，將字（灰色區域）以外的部分刻掉（填上顏色），最後會得到一個留白的大寫 A。

### Step 02

縮小範圍，將四周填上顏色。這個步驟相當關鍵，要決定這個字的寬度與高度，接著就是挖掉（填上顏色）裡面不需要的部分。

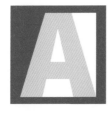

### Step 03

先填上一邊的斜角範圍。

### Step 05

將底部梯形缺角也填上。這時，大寫 A 的外形已經很明顯了。

### Step 04

再填上另一邊。

### Step 06

最後，填入裡面的三角形，完成！

## 留白字範例──台北街道路牌

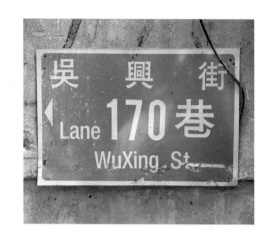

日常生活中許多包裝、海報、招牌、甚至是路標、交通號誌，都可以用留白字的方式來處理，現在就實際演練一下。這個範例，挑了路口就看得到的路牌來練習，因為內容字數不少，建議大家畫面可以畫大一點，比較有利於細節的描繪。

### Step 01

首先，畫出路牌的框線，在調色盤上調好綠色，多調一些備用。沾好適量顏色後，用筆尖框出綠色外框。

### Step 02

畫出分格線，將空白處分成三塊。最主要的是路名，因此高度可以比其它兩塊略高一點。

### Step 03

先從第一行開始，將三個字的方框留出來，並且填滿其餘的空白間距。

## Step 04

接著將個別方框內有顏色的部分陸續補上，這裡只需用到水筆尖端，慢慢填色。像「街」也可以隔成三等份再描繪。

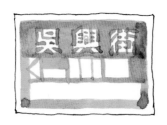

## Step 05

第二行一樣以剛剛的方式，將區塊一一留下，其餘空白處填上顏色。

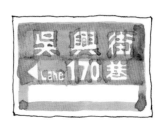

## Step 06

第二行高度較窄，甚至還有更小的文字，不過，只要掌握每個字的特徵，應該比第一行容易一些。

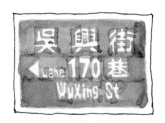

## Step 07

用同樣的方式，處理第三行。注意大小寫文字的寬度與高度。

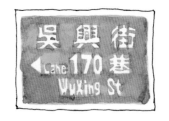

## Step 08

因為細節刻畫時間較久，容易有明顯的色塊。可以沾一下剛剛所使用的綠，輕刷接縫處，將顏色推散，路牌就會顯得比較平整。

## CHAPTER

# 決定
# 你的畫面

對線條與顏色的運用有了基本概念後，可以開始思考如何設計你的畫面。首先，很多人碰到的第一個問題，就是透視。如同素描、色彩學一樣，透視在美術、建築、空間設計科系，是很基本且必要的一門學問。但是在速寫上，我並不想探討這些燒腦的問題，並且用它來澆熄大家想快樂畫畫的熱情。

只要多花點時間，理解眼睛所看到的景物，令人困擾的空間感，將會因為一次一次的練習而表達得更好；我們畫出來的畫面，將會比建案廣告上精準完美的建築物更富手繪的溫度感。接下來，將從視角、取景到構圖，一步步說明如何安排你的畫面。

# 視角

不管是實景寫生或是參考照片，先確定視角是很重要的。所謂視角，就是視線與目標物體的角度，用抬頭或是低頭來表示，也許會比較容易理解。

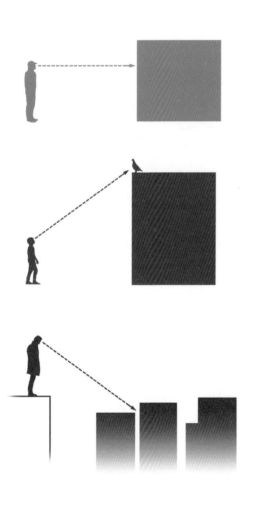

將兩眼自然地望向前方，這時候稱為「平視」。

當你得抬頭望向所描繪物體時，那就是「仰視」，被畫的物體可能遠高於你的身高；如果是建築物，特徵是我們可以看到屋簷的內側或是天花板。

當你得低下頭來看著你描繪的物體，那就是「俯視」了，通常是室內的靜物，或是你站在比較高的地方往下看。這類畫面的特徵，就是桌面或地面的面積會比較大，畫面上大都可以看到被畫物體的頂部。

## ○ 平視的範例

平視是最常用也最輕鬆的視角。取景採用與目標物面對面的方式，少了透視的難題，描繪時更加順暢愉快。地平線位置通常在畫面的中間偏下。

● 老機車行（台北赤峰街）
　玻璃沾水筆 ‧ 淡彩

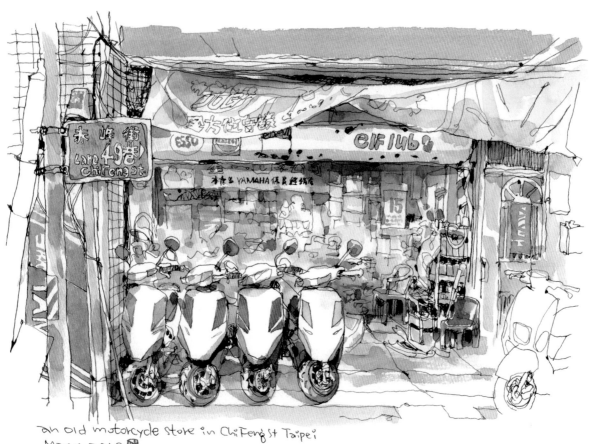

an old motorcycle store in ChiFeng St Taipei
March 2019

## ◯ 仰視的範例

仰視的取景，要不停抬頭觀察又低頭描繪，是比較辛苦的。不過雖然如此，畫面主題更有高聳巨大的視覺效果，更具張力。地平線非常接近在畫面下緣（甚至沒有），是仰視的特徵。

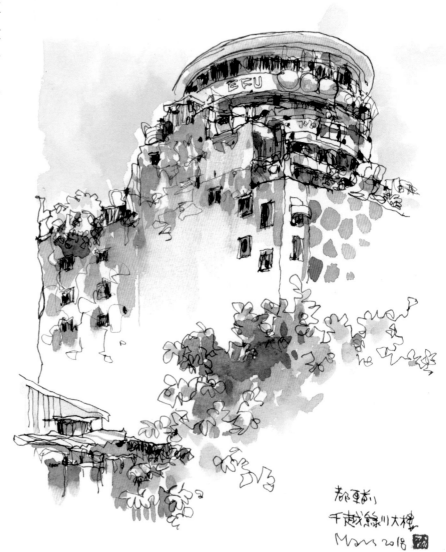

● 綠川大樓（台中中區）
　玻璃沾水筆　·　淡彩

都更前
千越綠川大樓
Mars 2018

## ○ 俯視的範例

站在高於目標物上方往下看的視野，具有開闊且豐富的感覺，物體被壓縮，描繪上的挑戰也是最大的。地平線非常接近畫面上緣（甚至沒有），是俯視的特徵。

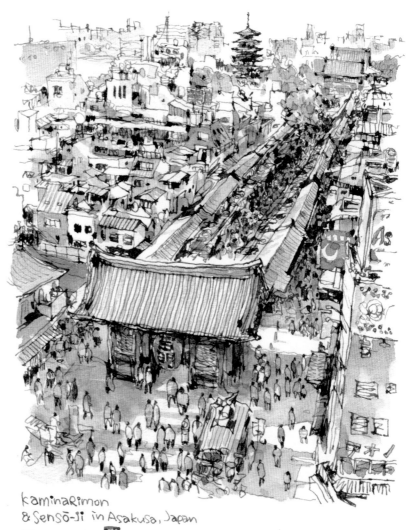

● 鳥瞰雷門淺草寺（日本東京）
取材自 Ben Li 先生攝影作品
玻璃沾水筆・淡彩

kaminaRimon
& Sensō-Ji in Asakusa, Japan
Mars 2018

# 取景

常常聽到初學者說，取景好難，或者是在現場坐下來，攤開用具之後，卻不知道要畫什麼，一臉茫然。取景不難，是我們把它想得過於嚴肅了。過去我們外出旅遊，都會用相機來記錄旅途上的景點或是有趣的東西；現在人手一支手機，隨時都可以將眼前看到的景物拍下來，此時我們已經在取景了。

在速寫上，可以用一樣的方法來做選擇。只是，稍微再多花一點時間來感覺一下：這個景點或場景，有沒有吸引我想畫下來的部分？也就是一般常說的亮點或特色。有沒有一股衝動，如果能將它畫下來，將會是一件有趣的事。

當然，景點或場景中，並沒有讓你感到有趣的東西，這種情況也時常發生。這跟每個人的生活體驗或偏好有關，有的人喜歡風景、有的人喜歡畫人物畫、有的人喜歡畫車子……發掘自己感興趣的題材，是速寫的第一步。

進一步，大家可以想想，為什麼畫家們總是可以畫出引人入勝的作品呢？當然除了高超的表現技法與美感品味外，吸引我們駐足的原因，或許是有接收到畫面要傳達的意念。巧奪天工的鐘塔、充滿歲月痕跡的老屋、午后冬陽下悠閒的街景、鑼鼓喧譁熱鬧的廟會活動……等，當眼前的景象觸動你心弦，哪怕是一瞬間的念頭，就算是一個不起眼的角落，都可以試著將它畫下來。

● 油漆桶
玻璃沾水筆 · 淡彩

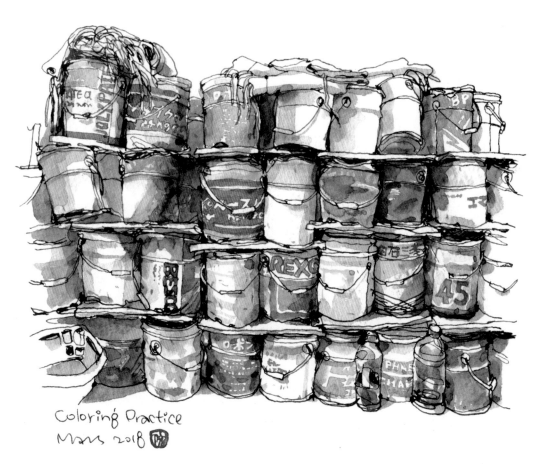

Coloring Practice
Mars 2018

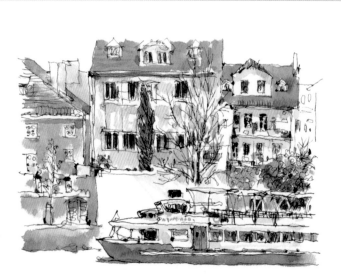

a view of Ultava River
in pRaha Czech
Mau

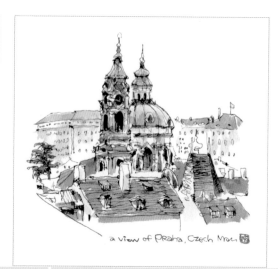

a view of PRaha, Czech Mau

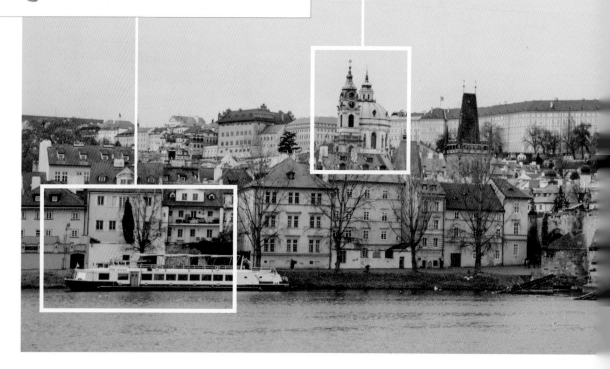

a view of Vltava river in praha Czech Mark

當我們佇立在一個大景面前，先靜下心來，感受現場的氛圍。觀察一下，試著找出畫面中的亮點，看看眼前有哪個部分值得擺進我們的畫本裡。

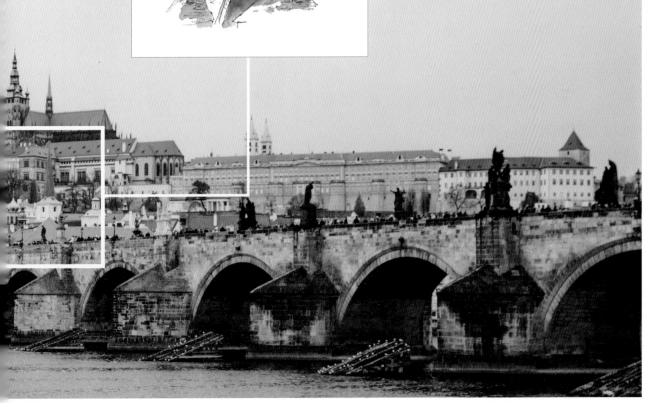

# 畫面的結構

當我們將畫面極度簡化後，所產生的視覺結構，也就是構圖，包含了前面提到的取景以及配置都會影響到這個結構。接下來，提供幾種常見的街景速寫結構給大家參考，將來在取景時，可以先用這樣的方式來思考看看。

## 方形

物體在畫面中間，四平八穩。畫面有相當穩定的視覺效果。過於穩定是這種構圖的缺點，可以靠四周稍微有方向性的物體（如圖中的燈籠、招牌、路標）來打破這樣的感覺。

● 燈籠與老店鋪（彰化）
　玻璃沾水筆 ・ 淡彩

 **三角形**

畫面上有個高聳突出的建築物（屋頂或尖塔），底部較長，形成了三角形構圖。這類構圖與方形相似，畫面上都有相當穩定、莊嚴、安靜的感覺。如果要打破過於穩定的感覺，可以將三角形重心偏向畫面的一側，並且藉由畫面上一些特殊小物來增加可看度。

● 攤販與遠方興建中的寺廟
（彰化高美濕地）
玻璃沾水筆 · 淡彩

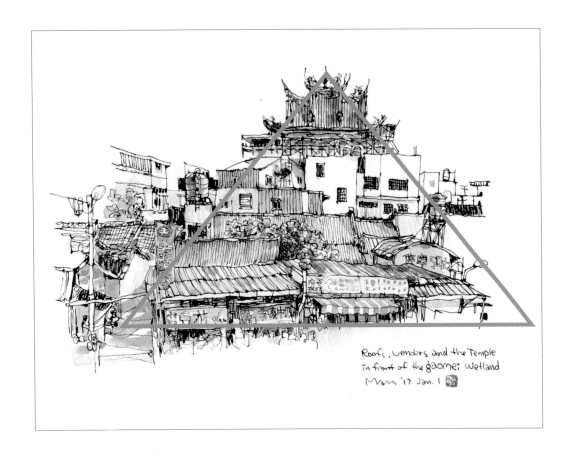

Roofs, vendors and the Temple
in front of the gaomei Wetland
Mari '17 Jan. 1

 菱形

描繪的景象是路口轉角的建築物，中間高聳，兩邊往地平線收攏的結構，可以稱之為菱形構圖。下方為倒三角形的結構，讓畫面有如天秤般，產生可能會不平衡的緊張感，因此視覺效果比較特別，具有張力。可藉由壓低畫面上地平線的高度，來改變菱形上下過於對稱的感覺，並且安排幾個小物（摩托車、行人、盆栽……）來穩定畫面。

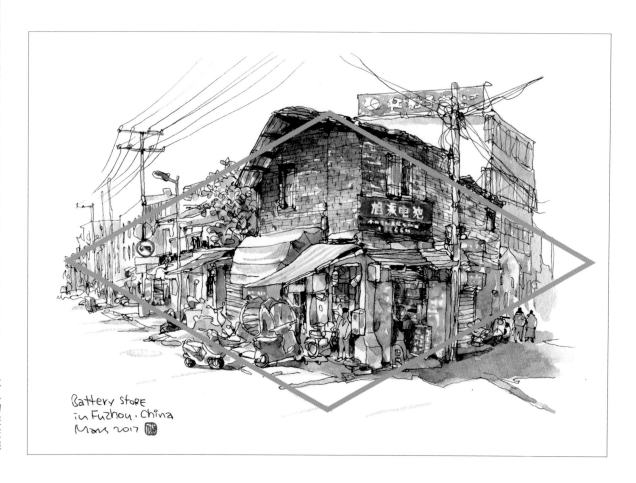

BATTERY STORE
in Fuzhou. China
Mars 2017

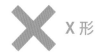 X 形

X 形構圖型態常見於巷弄的主題。兩邊較高的建築輪廓線，急遽向地平線收攏，視覺會從畫面四角匯集到中央或是巷道的盡頭，有引人入勝的企圖。但是，兩旁如果沒有精采的配角穿插演出的話，觀者的視覺很容易一下就溜到終點而結束。

● 方形結構　廢棄的老屋
　（台北）
　鋼筆・淡彩

● 三角形結構　原爆遺蹟（日本廣島）
　玻璃沾水筆・淡彩

● 菱形結構　佈滿九重葛的商店
　（日本沖繩）
　鋼筆 · 淡彩

an OLD STORE Nakasone
in Okinawa Japan
Mars 2017

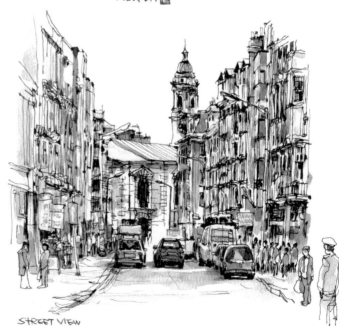

STREET VIEW
Regant STREET London
United kingdom Mars '16

● X形結構　攝政街一景（英國倫敦）
　書法尖鋼筆 · 淡彩

# 畫面的安排

特別是靜物速寫時，該如何妥善安排畫面呢？可以先在腦海中想好物品的擺設再開始動筆，也可以直接在畫面上配置描繪。這裡有個小練習，如果要將底下這幾個小物安排在畫面上，你會怎麼做呢？拿張白紙試著畫一下，配置看看。

如果大家還不打算馬上進行的話，不如先來做個選擇題吧？以下六個畫面的構成，有不同的視覺效果，你覺得哪一張的畫面最舒服呢？原因是什麼？不選擇其它張的原因又是什麼呢？（下一頁有解析）

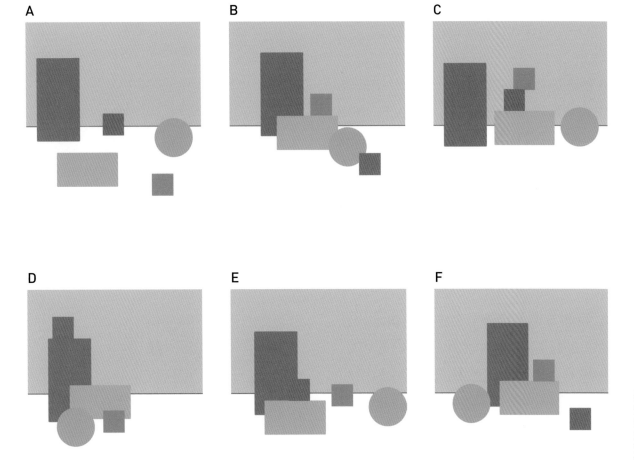

## ○ 構圖練習解析

A 各個物體分散在桌面上，彼此間隔沒有關聯，這時候觀賞者的視覺容易在單獨的物體間轉移，不容易集中，像是在商店賣場裡看商品一樣，一下子就晃過去了。

B 物體集中，有高低落差。不過從左側開始由高到低的安排，在視覺上產生了一個順序，加速我們往右下瀏覽的念頭，除了在畫面上有右傾的不平衡感之外，視覺也因此離開畫面。

C 物體等距並排著，有誰也不讓誰的意圖，每個都很重要，就少了強弱的趣味。平鋪直述的效果也容易讓觀者像看遊行般，一轉眼就看完了。而中間那個橘色方塊的擺法，帶點不安定的感覺，似乎隨時都會滾落。

D 集中的物體很有分量感，有層層堆疊的效果，但是過於左偏造成畫面的不平衡。減少右邊留白，改為直式的構圖可以改善歪斜的情況。

E 畫面左邊的安排，有前後、大小的對比，有助於焦點的匯集。不過右方的圓球不偏不倚靠著畫面邊緣，會將焦點拉向右邊，但對於畫面整體沒有幫助。將圓球向左移一點，應該可以改善。

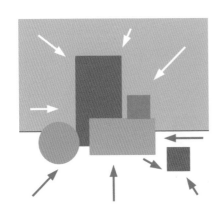

F 四個物體聚在一起產生焦點，造形有高有低在畫面上產生律動，而右下角稍微拖離群體的紅色小方塊，發揮了大小對比的效果，讓畫面在穩定中帶點變化。這個構圖將視覺聚集在畫面中央，使目光停留更長的時間。

# 畫面的平衡

前面提到畫面的結構與安排，都有一個共同的目的——平衡，這也是讓我們畫面比較耐看、好看的因素之一。畫面視覺歪斜讓觀者感到不安（如果繪者想傳達的意念在此，就另當別論），碰到這種情況，我們該怎麼來調整呢？延續畫面安排的視覺效果，在此用一公斤的棉花與一公斤的鐵塊來形容，重量一樣都是一公斤，但是質量是不同的，因此兩者的體積差距非常大。視覺的重量就有如物體質量般的存在畫面上，行人、騎士，甚至是三兩個盆栽，等同鐵塊的角色，與面積較大的建築物產生大小對比。

● **1kg** 棉花

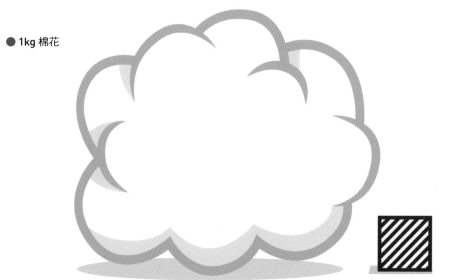

● **1kg** 鐵塊

人物（就算是小小的）也還是很容易引起我們的關注。畫面中左方的騎士，扮演了一公斤鐵塊的角色，加上落款的幫忙，平衡了右方巨大建築的視覺重量，讓畫面穩定許多。

● 台北復興北路一景
　玻璃沾水筆 · 淡彩

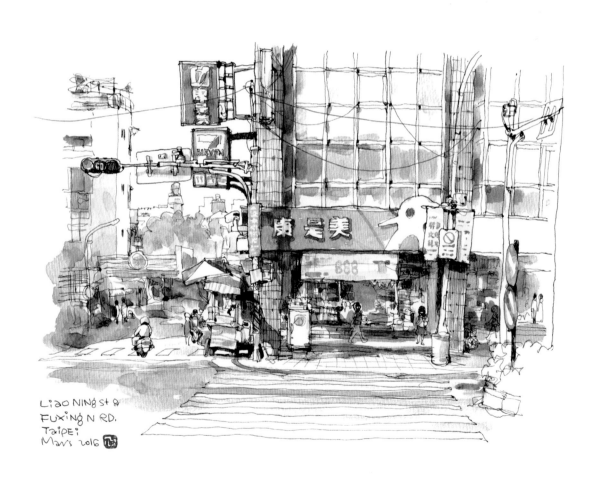

# -5-

## 主題示範

對工具、線條、上色與構圖有了初步的了解後,接下來,就要實際動筆練習。不要怕,每篇除了步驟說明外,都附上實際照片、線稿與完成圖。請跟著我,從小物開始,慢慢到小景,再到街景。相信經過這十個練習,大家對速寫將會非常上手!

主題示範

# 1 啤酒罐

我們可以從最容易取得的飲料罐開始練習。這個練習需要描繪柱狀物體、會運用到中空字，注意罐子兩側線條以及留意一下罐身圓弧的程度，應該不會太困難哦！

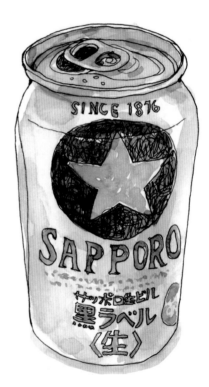

Sapporo
BeeR
Mars 2019

手機掃描 QR code 來取得範例照片、線稿與完成圖吧！

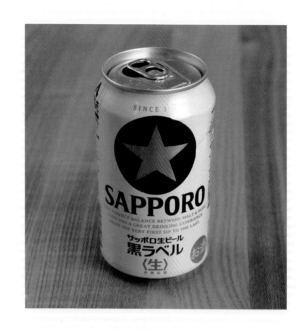

## Step 01

不急著下筆,先在白紙上預想一下罐子上、下、左、右,整體描繪的範圍。

## Step 02

找個點開始下筆,可以先從罐子頂部開始。眼睛盯著罐子邊緣慢慢移動,理解之後,再移動手上的筆,畫出線條。觀察時,筆尖盡可能停留在紙面上。

## Step 03

注意弧度與轉折的地方。也因為視角略微俯視,罐子到下方會越來越往內縮。

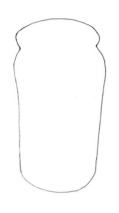

繼續描繪邊緣，與步驟三的線條是左右對稱，
線條最後連回到起始點，完成罐子輪廓線。
這個時候，發現左邊線條有點內凹，可以想
一下，如何再畫一條線來修正。

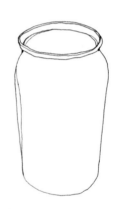

Step 05

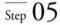

補上一條線，讓外形更正確。
接著，描繪罐子頂部，從邊
緣處將圓框線條連接起來，
再處理圓框的厚度。

Step 06

再來是罐頂拉環的部分，盡量畫出細節，
使罐子線條的可看度更高。接著是罐身
上的轉折，因為是圓滑的，所以兩端與
輪廓線之間需留一點空白。

### Step 07

開始描繪罐身上的圖案，想一下
配置後，先畫出大圓，因為視角
的關係，形狀的變化需要特別注
意。接著畫出星星的外框。

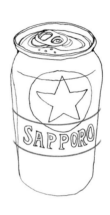

### Step 08

繼續往下畫出商標。慢慢以
中空字的方式畫出來，罐身
是圓柱體，文字位置要稍微
繞著這個弧度略做變化。

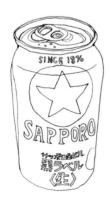

### Step 09

採用同樣的方式，將其他部分一一加上
去。太小的文字不要為難自己，直接寫
出來即可。不適合有黑框的文字或圖案，
留在上色時來處理就好。

## 完整安排你的中空字

一個接著一個畫，剩餘空間越小越有可能裝不下，
試試這個方法，先算一下字數，再開始吧！

STEP
1

先完成頭、尾兩個字母。

STEP
2

在頭、尾兩字之間找出中心點，
並將中間字母畫上去。

STEP
3

依序填在空白處，填入另外四
個字母，完成。

## Step 10

為了增加線稿的質感，可以用線條佈滿畫面上最深的地方，避免太規則的排線，用不規則的線條比較自然。

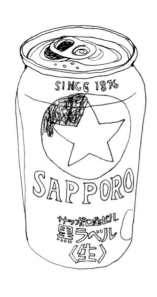

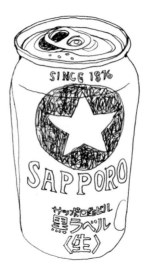

## Step 11

完成星星圖的黑底，可使上色時顏色仍保有透明感，畫面也不會過於單薄。最後，在畫面右下角落款，線稿完成。

## Step 12

開始上色。因為罐身是白色的，用色不能太
深。調出一個很淡的冷灰，塗一些在右側。

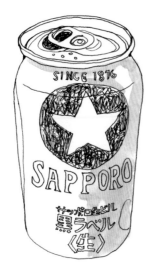

## Step 13

接著調出暖灰，一樣淡淡的即可，在另一側
上色，中間的部分可以稍微重疊無妨。

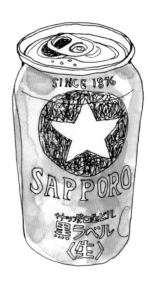

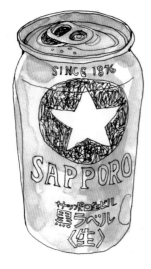

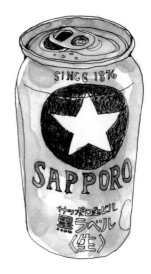

## Step 14

沾一點之前調好的冷灰，在罐頂內緣刷一下。其餘部分塗上淡黃色，也可以加入一點點綠，來呈現金屬的感覺。

## Step 15

接下來，在剩下的冷灰中混入佩尼灰，填上罐口與罐身上星星圖的黑底，以及下方字樣。就算是黑色的部分，一樣要保持顏色的透明感。

## Step 16

上完黑色部分之後，接著是黃色的部分，這裡可使用鎘黃，視覺上會蠻搶眼的。星星的部分運用筆觸，產生一點點質感。

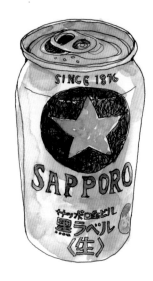

SAPPORO
BEER
Mars 2019

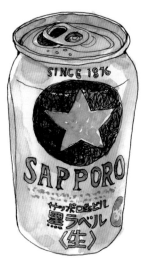

SAPPORO
BEER
Mars 2019

## Step 17

再來是兩排黃色小字，用水筆直接點綴上去即可。剩餘的淡黃，可以輕刷藏一些在罐身上。

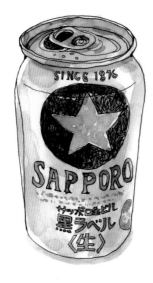

SAPPORO
BEER
Mars 2019

Step 18

修飾一下罐頂，並且在罐底處塗上一道淡淡
的陰影，讓罐子有落在平面的感覺。最後畫
上小章，完成。

*Sneakers*

# 2 球鞋

手機掃描 QR code 來取得範例照片、線稿與完成圖吧！

這個練習的重點在於物體上下左右比例的拿捏，以及鞋帶柔軟的感覺。採用完全側面的角度，是最容易畫，也最能表現出特徵的視角。

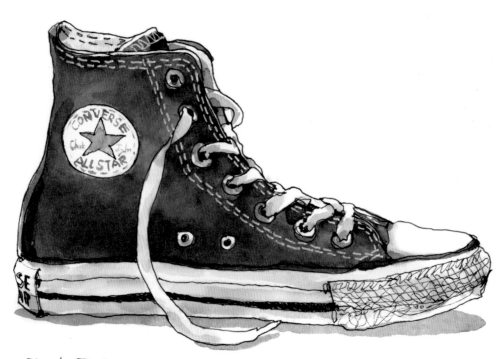

Chuck Taylor
All Star Classic Converse
Mars 2019

## Step 01

在紙面上預想一下鞋子寬高的範圍，然後順著邊緣慢慢畫出外框。下方的鞋帶也一併勾勒出來。

## Step 02

外形出來後，開始內部的細節，順著鞋子正面的弧度依序描繪出來。穿鞋帶的洞口有蠻多個，如果沒有把握，可先畫頭尾再畫中間。鞋帶是柔軟的，所以粗細可以稍微有點變化。

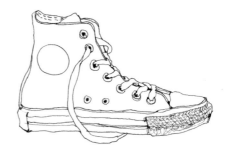

## Step 03

描繪鞋底，前方防滑設計的部位，可以多拉一些線條來增加質感。然後是商標的貼布，畫出一個圓。

## Step 04

在圓加上星星，星星要小一點，預留待會要直接用水筆描繪的空間。修飾一下線條，局部佈一些墨點，並且用線填滿鞋底那道明顯的黑條。最後落款。

## Step 05

開始上色，使用佩尼灰搭配少量深群青來表現黑色，因為面積不小，調色時可以多調一點備用，從上方往下塗。

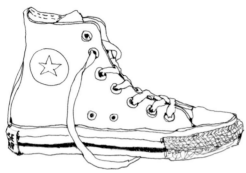

Chuck Taylor
All Star Classic Converse
May 2019

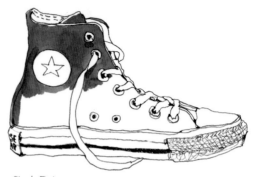

Chuck Taylor
All Star Classic Converse
May 2019

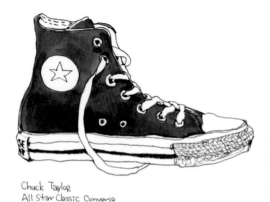

Chuck Taylor
All Star Classic Converse
May 2019

## Step 06

水筆會越塗越淡，這時就要到調色盤上補充，避免水分比重不同，產生筆觸或色彩不均的狀況。

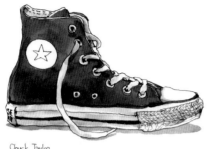

Chuck Taylor
All Star Classic Converse
Mary 2019

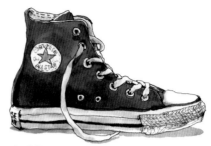

Chuck Taylor
All Star Classic Converse
Mary 2019

## Step 07

用暖灰畫出鞋帶轉折與鞋底陰影。鞋底可以留白，但我傾向塗上幾個很淡的顏色，來增加質感，在暖灰上帶入一點點綠。

## Step 08

最後是商標圖樣，以天藍填入星星，稍微畫出周圍的縫線，紅色文字直接寫出來。畫到這裡似乎是完成了。不過好像少了什麼？

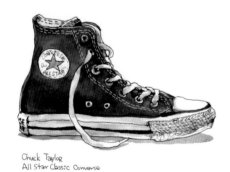

Chuck Taylor
All Star Classic Converse
Mary 2019

## Step 09

沒錯，是縫線。微小的縫線無法用留白的方式表現，使用黑線在深色底又不明顯，這時白色墨筆就派上用場了。描完縫線之後，整體畫面是不是更好看了呢？

### 小訣竅 QUICK TIPS!

**利用白色膠墨筆來加工**

如果想在深色底上表現白色的細節來提升細緻度，除了留白的方式外，也可以使用白墨筆（俗稱牛奶筆）加工，特別是微小的地方，如文字、縫線、欄杆、反光等。

SAKURA Gelly Roll 彩繪筆（白 0.8）

# 小物速寫延伸作品

生活中的小物隨手可得，新上市的飲料、同事從日本買回來的咖啡豆、小巧可愛的辣油瓶……
只要覺得有趣、特別，都可以拿來當作速寫的題材。

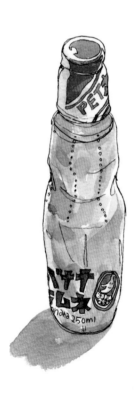

現在，就以描繪單一物體的方式開始吧！最多加個陰影、落個款，就算四周空白不畫滿，也會變好看的。

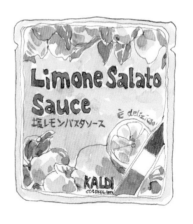

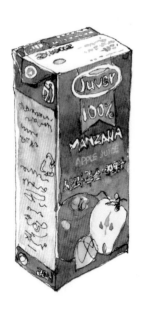

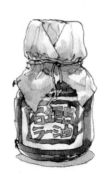

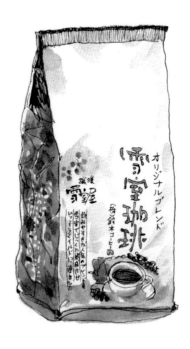

*Fruit Cake*

# 3 水果布丁蛋糕

這個主題並不複雜，重點在於如何調出乾淨的顏色，以及在
相近顏色中做出深淺不同的變化。如果是初學者的話，可以
從類似的食物或點心主題開始練習喔！

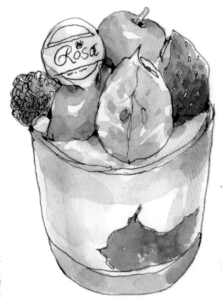

Fruit
pudding
Cake
Mars'19

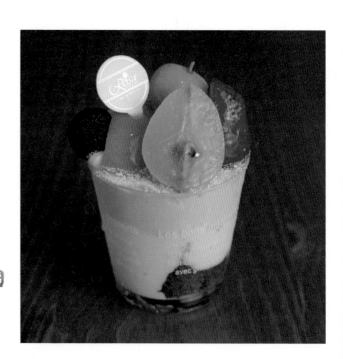

## Step 01

順著外輪廓勾勒出線條。

## Step 02

依序拉出內部水果、杯子等線條，杯子的弧度可參照杯底的，杯緣記得加上厚度。

## Step 03

畫出水果與標籤上的細節，左邊小藍莓可以多加些曲線增加質感，落幾個字記錄一下，線稿完成。

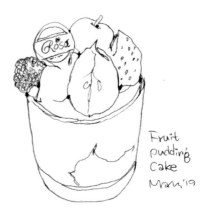

### Step 04

甜點整體是比較明亮，彩度高的感覺，所以用少量的暖灰，在局部打上暗面即可。調色時水分可稍微多一點。

### Step 05

以黃色為主來調出想要的色調，藤黃混極少的綠畫出布丁的部分；以鎘黃來塗上水蜜桃，留出反光的白，並趁著顏色未乾之前，從邊緣混入一點鎘紅。

### Step 06

紅色與少量鎘黃相混，填入中間杏桃的部分，以留白及筆觸來表現杏桃濕潤感。接著以焦茶混入一點紅來處理蛋糕下方，並且在剛剛調出的布丁色中加入一點點紅，塗上後方的白櫻桃。

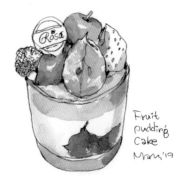

# Step 07

以同樣的步驟處理草莓與藍莓,先在上
方塗上淡淡的紅色與紫色,再疊上或暈
染稍微濃一點的顏色,暗部可加上一點
群青。

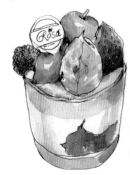

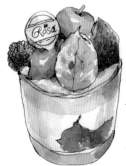

# Step 08

最後是上方的白色標籤,帶上幾個非常
淡的色彩,增加整體的豐富度。杯子左
側刷上一點淡綠,畫上小印章,完成。

# 4 給孩子們 的便當

平日早晨，太太總是費心準備精美可口的便當給小孩。嚐不到，只好望梅止渴靠速寫將它們畫下來。畫食物的步驟跟甜點相似，以一個區塊一個區塊描繪出來，上色時盡可能保持顏色的乾淨及透明感，其實並不困難。

手機掃描 QR code 來取得範例照片、線稿與完成圖吧！

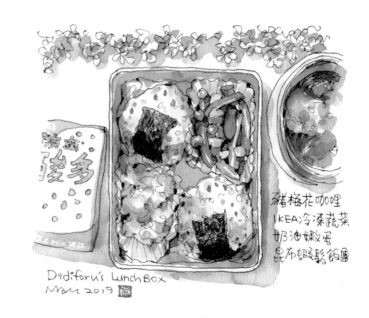

豬梅花咖哩
IKEA冷凍蔬菜
奶油嫩蛋
昆布蝦鬆飯糰

Dediforu's Lunch Box
Mar. 2019

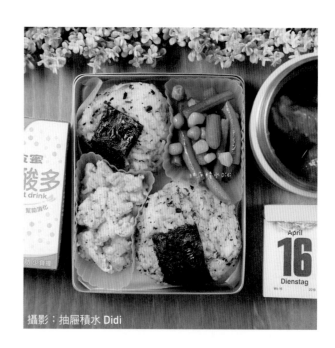

攝影：抽屜積水 Didi

大人的畫畫課

## Step 01

將便當盒外形框畫出來，注意長、寬比例，以及四邊的圓弧。接著畫出內側框線。

## Step 02

開始描繪便當內部，分為四區，先畫出邊緣的線條，再向內略做分隔。

## Step 03

有耐心的描繪細節，線條越豐富，接下來上色就會比較輕鬆。線條交界處適當落一些墨點，可以增加線條的可看性。

## Step 04

用不規則的線條呈現飯糰上海苔的質感，記得要留點空隙，這樣上色時才能看得到綠色與反光。

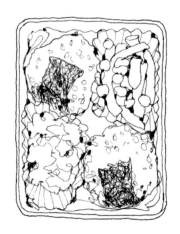

## Step 05

接著描繪四周的部分，越到畫面邊緣越不須仔細描繪，先留出空白。除了落款外，索性將菜名也寫上去，增加趣味感。

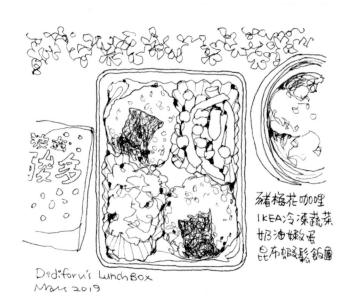

豬梅花咖哩
IKEA冷凍蔬菜
奶油嫩蛋
昆布蝦鬆飯圃

Didiforu's LunchBox
May 2019

大人的畫畫課

## Step 06

從暗面開始上色。使用焦茶混入一點點佩尼灰的暖灰打底，在便當與保溫罐內部，疊上帶綠色的冷灰，增加暗部色彩層次。最後在便當盒與飲料包外側刷上暖灰，記得便當盒框的部分要留白。

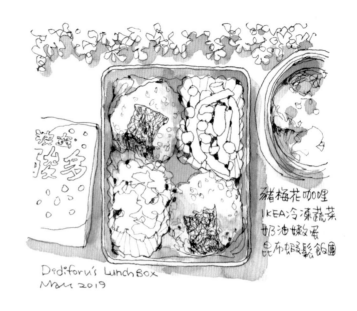

## Step 07

使用胡克綠混入一點剛剛的冷灰，在畫面上方點出葉片。海苔的部分留些白來表現反光，然後在轉折處塗塗上深一點的顏色，讓飯糰有分量感。接著，用筆尖點綴飯糰上的海苔粉與淡紅色的蝦米，感覺更美味。

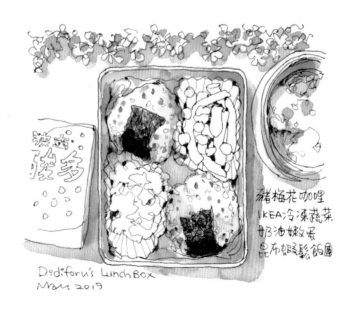

## Step 08

描繪豌豆時，需要調 2 ～ 3 種綠來表現層次，用留白來表現亮面的反光。最明亮的綠，也可以點在其它地方，如上方葉片亮部。

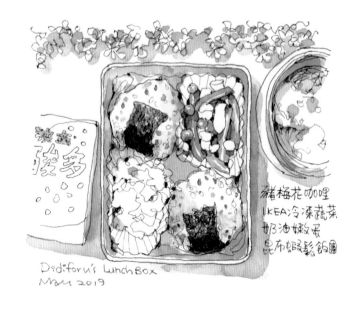

豬梅花咖哩
IKEA冷凍蔬菜
奶油嫩蛋
昆布蝦鬆飯團

Dpdiforu's Lunch Box
May 2019

## Step 09

塗上黃色的部分如：炒蛋以及玉米粒，調出 2 ～ 3 種黃，趁水分未乾前混入些許橘，增加可口的感覺。剩下的顏料，也輕輕刷一點到飯糰上。

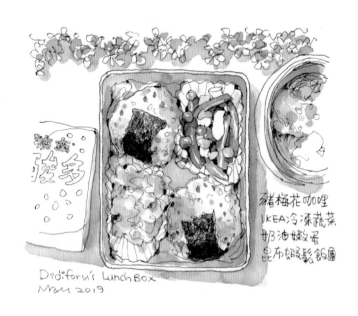

豬梅花咖哩
IKEA冷凍蔬菜
奶油嫩蛋
昆布蝦鬆飯團

Dpdiforu's Lunch Box
May 2019

## Step 10

再來是紅色的部分，一樣也是試著調出 2 ～ 3 種紅，先處理火腿和紅蘿蔔，待顏料變淺時，在炒蛋、右方咖哩疊上一些，上方葉片也可以藏個幾筆。

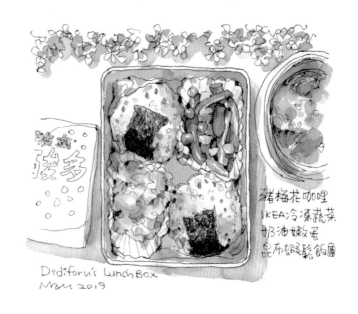

## Step 11

最後是水藍色的部分，我直接使用好賓的水藍，因為較不透明，所以水分要稍多一點，在畫面上掛酌的使用。暖色為主調的畫面，搭配一些冷色後，畫面就更豐富活潑了。加上小印章，完成。

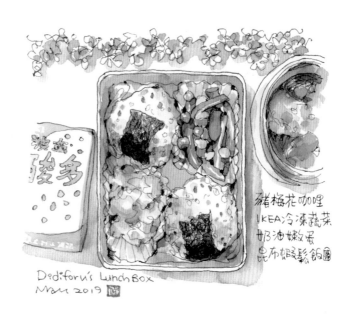

# 食物速寫延伸作品

跟小物速寫相比，食物速寫的困難度稍微高一點。
除了造型更不規則，也沒有規律性外，要強忍著肚
子咕嚕咕嚕叫的情況來完成它，也是一種折磨。

上色時，減少過重的顏色，把握色彩的透明感。以
明快、清爽為目標，耐著性子一步一步進行吧！

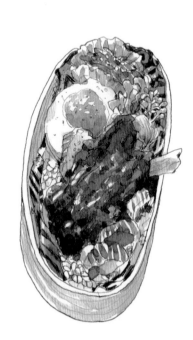

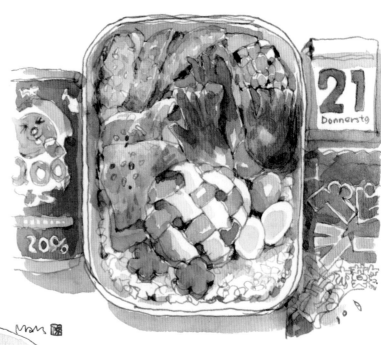

水果奇異果配麵包‧蜂蜜無花果
配麵包‧小松菜濃湯‧蘆筍培根捲‧
日煮蛋佐炸洋蔥酥‧
橄欖油拌
小番茄‧

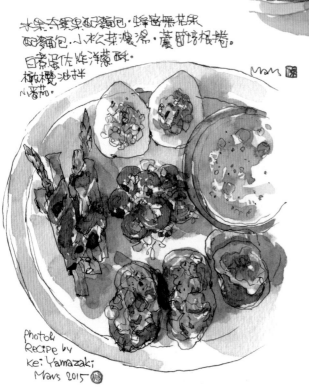

photo&
Recipe by
kei Yamazaki
Mars 2015

參考食譜來練習，也很方便。甚至是深夜
肚子餓時，另類的解饞方法。注意留白的
位置，主題清楚，四周就可以簡單描繪，
讓視覺焦點向畫面中間聚集。

*Still life*

# 5 桌上的靜物

在練習完單一個物體的速寫後，可以試著逐步增加畫面上的物品。這個練習除了需要多一點耐心外，也要時時注意物體與物體間的關係（距離，比例等）。同時也能練習如何擺出適合描繪的場景。

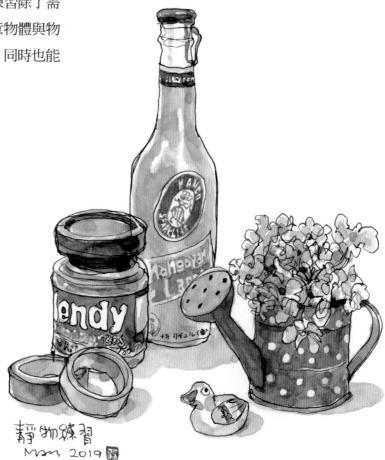

 手機掃描 QR code 來取得範例照片、線稿與完成圖吧！

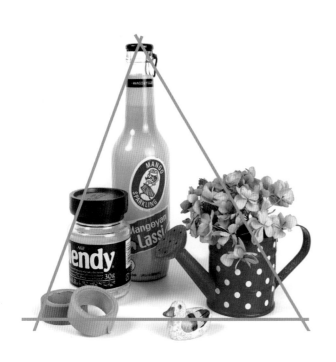

## Step 02

四周要預留一點空間。先將瓶
子畫出來,瓶身的弧度不好
畫,可以適當修正一下。因為
左右對稱,所以可參考已經畫
好的一邊。

## Step 01

想一下如何在畫面上安排這幾樣東西呢?粗略來看,它是
一個由高瓶子為頂點再斜向兩端的三角形構圖,拿捏好上
下左右的範圍後,再開始下筆吧!

## Step 03

接著描繪前方的小盆栽,注意
底部的弧度。

## Step 4

繼續完成盆栽上半部，可以隨意拉曲線來表現葉片豐富的感覺。（請回想一下手部復建不太需要思索的畫法）

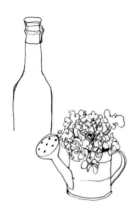

## Step 5

完成後，將視線移到左方罐子，它也是圓柱體，所以重複拉幾條平行的圓弧線來表現罐子的立體感。左右兩邊成形後，順手將瓶子的底部補上去。

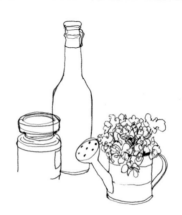

## Step 6

罐子前的膠帶捲，一樣也是柱狀的。勾出外框後，再將厚度畫出來。接著完成小鴨子擺飾。

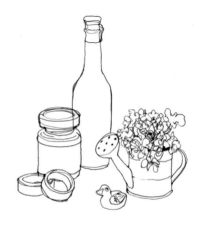

## Step 7

最後畫出罐子上標籤的外框，並且落款，線稿完成。

## Step 8

開始上色，這個範例用暖灰來打暗面，連同影子一起處理。適量的焦茶加入少許佩尼灰調合出來的暖灰，可以讓畫面有溫馨的感覺。

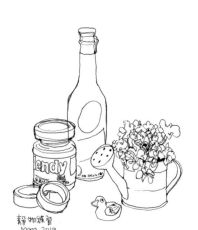

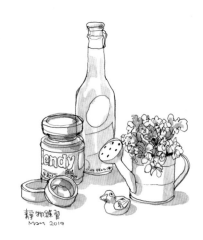

## Step 9

先處理葉片，調一點黃，在空白處點上幾筆，然後混入一點橘，趁剛剛黃色未乾時，局部沾染一下，記得保留一些白，不要全部塗滿了。

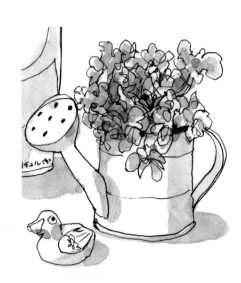

接著是盆栽主體，白色小圓點的部分，可
以先以畫圓的方式隔開，趁水分還未全乾
前將圓圈外填上顏色。

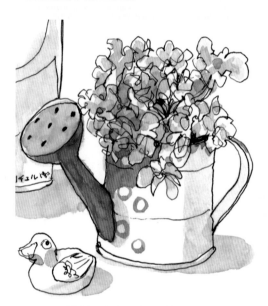

重複上個步驟，直到填完整個顏色。補幾
筆暖灰，增加盆栽罐身上的質感。

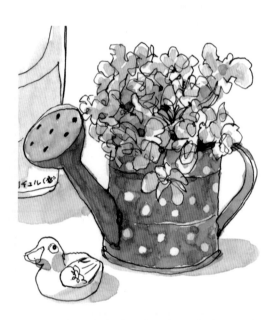

再來往左完成綠色小罐子，可以在綠色加入些
許佩尼灰或焦茶，調出墨綠色般較沉穩的色彩。
藏一點紅一點藍一點黃，表現玻璃反光的感覺。

## Step 13

依序將三個小物填上顏色,趁水分未乾之前,染一點同色系顏料與它自然暈染。水分乾掉之後,藏點淺藍表示陰影。

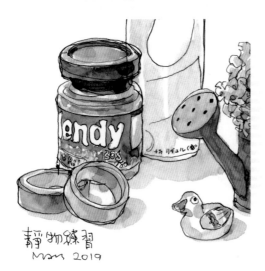

## Step 14

接著是瓶子,先塗上黃色部分(檸檬黃混鎘黃,加上少量藤黃),再處理瓶蓋與深色標籤。

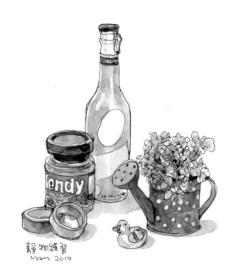

## Step 15

瓶子中央標籤的白色文字,可以用牛奶筆加工上去,但我更喜歡挑戰用留白的方式來表現。先框出紅色範圍。

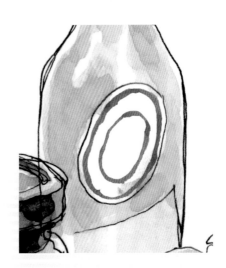

## Step 16

算一下文字字數，一一分隔，再將其餘部分填上顏色。

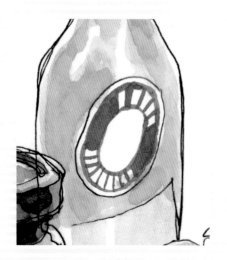

## Step 17

用筆尖沾取少量顏料，填入文字缺口，文字慢慢成形。然後大略勾勒出中間的圖案。

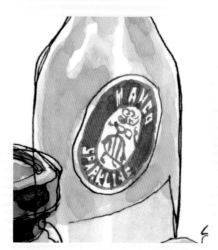

## Step 18

以同樣的方式完成下方藍色標籤。

## Step 19

瓶身再稍微修飾一下，最後畫上小印章，靜物練習完成。

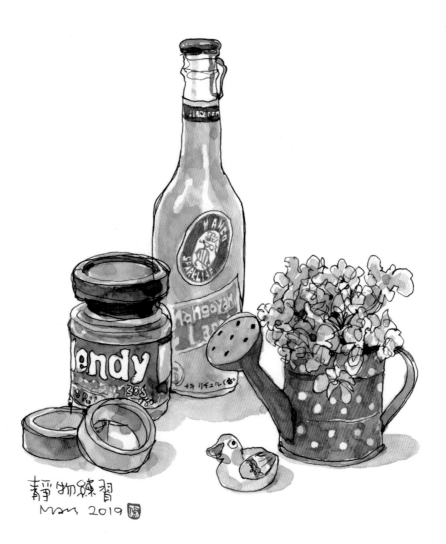

*Dessert Cabinet*

# 6 咖啡廳裡 的甜點櫃

場景變得更大了，要描繪的東西也更豐富。抱著輕鬆的心情，吃口甜點、喝點咖啡、多點耐心，一定可以完成的。大片葉子與檯子上小盆栽的描繪，是本篇的重點。

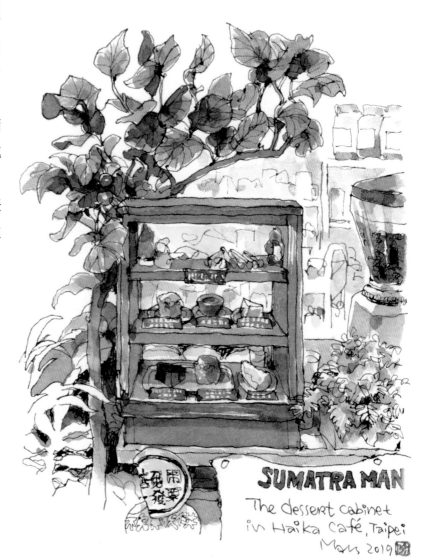

手機掃描 QR code 來取得範例照片、線稿與完成圖吧！

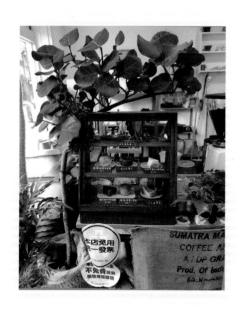

___
Step 01

想好構圖與範圍後，從最上方的葉片開始。很複雜，葉片變化也多，需要一點耐心描繪。

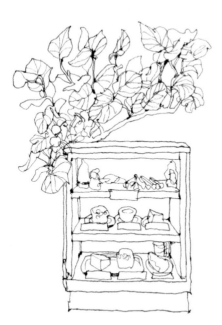

___
Step 02

接著將下方甜點櫃描繪出來，由外而內，由上而下，一層一層完成，要留意一下層板的透視，視線越往下，看到的面積就越大。

143

## Step 03

主體畫好後，接續進行周邊的部分，也是慢慢畫，一點一點推進。

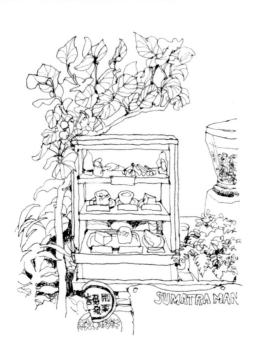

## Step 04

最後是背景，用淡墨或者是更細的筆，輕輕描繪，線條可以更潦草一點，比較有前後景的差別，線稿完成。

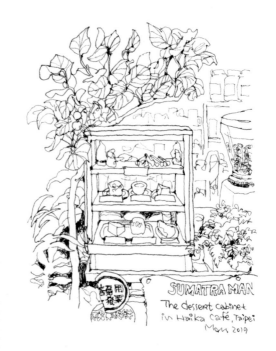

## Step 05

打一層暗面，這張使用暖灰
來處理，除了焦茶加佩尼灰
之外，混入一點綠。

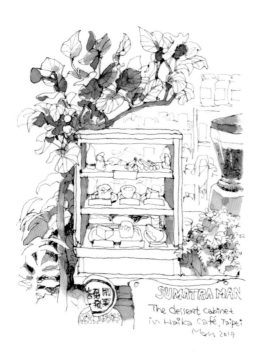

## Step 06

接著是甜點櫃，以咖啡色系為主，混入一點點檸
檬黃來處理比較亮的部分，如正面的木框。

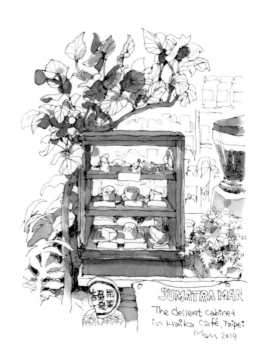

## Step 07

填上桌面顏色，接著處理畫
面上綠色的部分，試著塗上
不同深淺的綠，讓畫面更
有可看性，最亮處以鎘黃點
綴，順便將下方貼紙塗上顏
色。

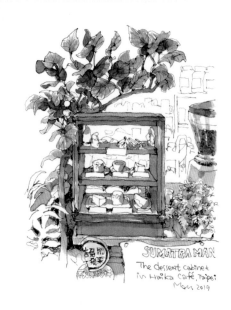

## Step 08

在佩尼灰中混入一些深群青，填入畫
面中深色部分，如甜點前的小牌子、
黑色文字，並且稍微加重植栽的暗
處。

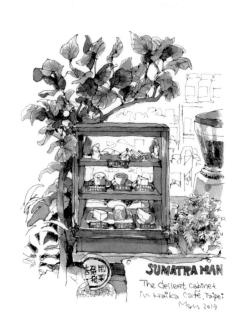

## Step 09

處理畫面上的主角──櫥櫃
中的小甜點,以些許彩度較
高的顏色來點綴,如鎘黃、
鎘紅。

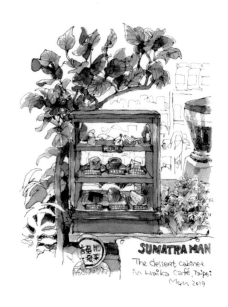

## Step 10

留白的背景略微單薄,因此上一點以明亮的淺黃、
淺藍、淺紅等色彩來襯出櫃子的分量感,背景如果
太深,櫃子就無法被凸顯出來。加上小印章,完成。

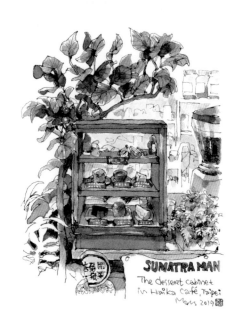

# 小景速寫
# 延伸作品

將小物們聚集起來，也就變成了一個小景。請回想一下畫面的安排篇，思考一下、排排看，如何將這些物品組成舒服的畫面。留意物體之間的關係，讓畫面構成有高有低、有輕有重、有疏有密的變化吧！

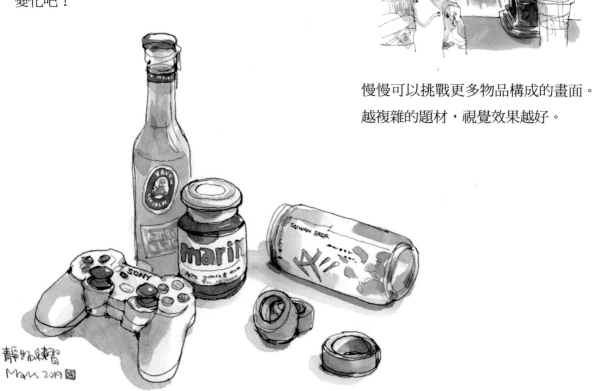

慢慢可以挑戰更多物品構成的畫面。越複雜的題材，視覺效果越好。

逐步將空間拉大，在畫面中加入更多的東西。只要有耐心，簡化過的小物，一個接一個描繪出來，也能夠產生張力十足、充滿故事感的畫面哦！

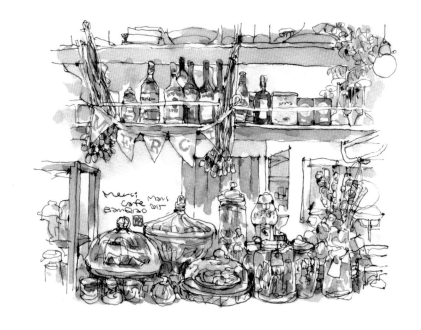

● 板橋 Merci Cafe 一景
　書法尖鋼筆　·　淡彩

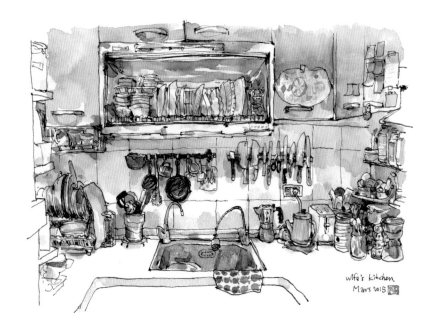

● 廚房一景
　書法尖鋼筆　·　淡彩

*Coffee shop*

手機掃描 QR code 來取得範例照片、線稿與完成圖吧！

# 7 斜屋頂的咖啡廳

復興北路上，有間造型特別的咖啡廳，與兩旁高聳的大樓形成對比，店門口停了一整排摩托車，後方則是公園茂盛的樹叢，白牆在午後顯得格外搶眼。

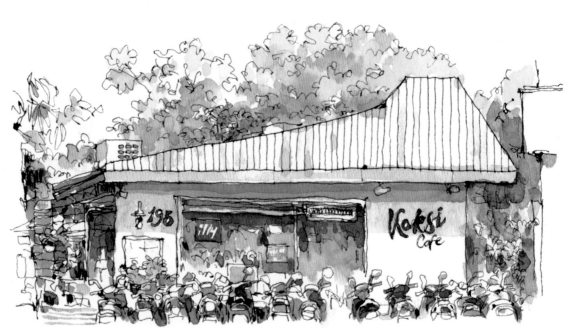

Koksi Cafe,
Fuxing North Road, Taipei
Mars 2019

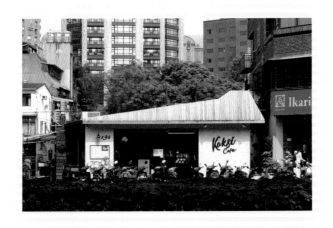

## Step 01

小心翼翼畫出屋頂，斜度可以用筆比一下，並將屋頂寬度定出來。往下分隔出門面與玻璃窗的位置，下方會有一排摩托車，暫時空下來。先處理房子左邊的側面。

## Step 02

先勾勒懸掛著的小盆栽，其它部分則以凌亂的線條填補。沿著下方將屋子前的摩托車們畫出來。因為是重複的造型，只要大略描繪特徵，就算輪子部分虛掉不畫出來，應該還是可以辨識。

大略將後照鏡、車頭儀表板、車尾扶手與尾燈輪廓描繪出來即可。

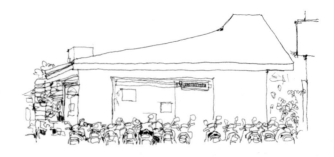

## Step 03

門口處留個通道，再接續畫著重複但稍微有變化的線條，完成 12 部摩托車。稍微帶出右邊樓房的側邊，以及讓畫面更生動的矮樹。因為是通道，所以線條可以不像左邊那麼多。

## Step 04

描繪屋頂，注意線條是否垂直，線與線的間距盡可能一樣。再來是屋頂上的空調壓縮機，填幾個洞口上去，這樣，有平衡畫面的效果。

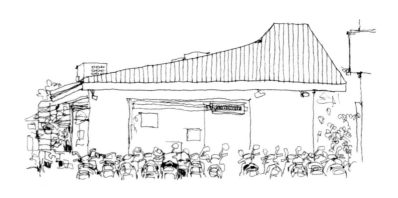

大人的畫畫課

152

## Step 05

在室內加上一點線條增加
豐富度。再來小心刻畫出
兩邊的門牌與招牌。最
後，有疏有密的勾勒出上
方葉片，才能產生視覺上
的流通感。線稿部分完
成，落款記錄。

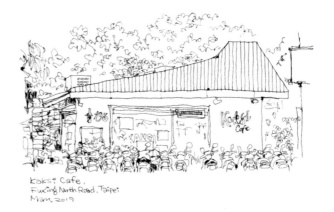

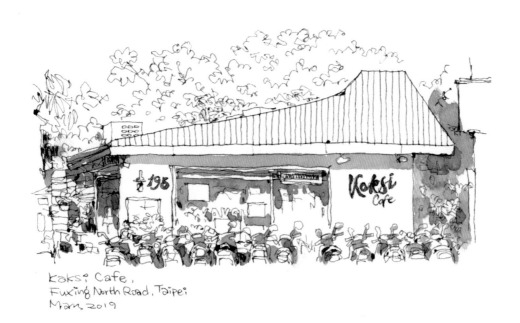

## Step 06

以暖灰先處裡暗面處，更暗的部分上點冷灰。摩托車體也填上暗色，這樣可將屋子的白牆襯
托出來，預留一些空白，最後點綴車殼及尾燈，顏色才會漂亮。門牌與招牌用佩尼灰填上。

再來接著是畫面上綠色的部分,先從深色開始,可以用碧綠混入一點普魯士藍或鈷藍來表現樹叢較暗的部位,然後逐漸往上以永固綠、藤黃來表示亮面。下方的植物因為面積很小,所以用明亮或彩度較高的綠來填色。接著,在白牆刷上很淡的天藍表現影子。在畫面兩側鋪上一些紅色、棕色系,中和一下過多冷色的感覺。

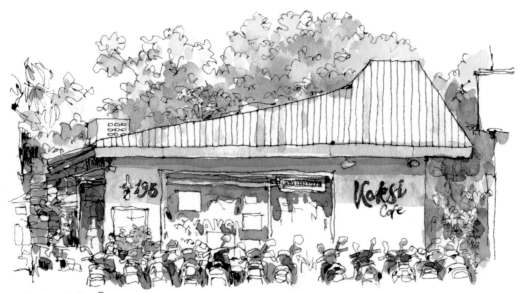

Kaksi Cafe,
Fuxing North Road, Taipei
Mars 2019

 小訣竅 QUICK TIPS!

以留白字畫法處理紅色小燈箱, 讓畫面上有
個明顯的亮點。

Step 08

以橙色混入一些紅來表現店內的氛圍，需保持顏色透明感。接著以幾個
彩度較高的顏色在畫面上點綴，如紅色小燈箱、摩托車車殼及後車燈，
這樣畫面就變得更熱鬧活潑了，加上小印章，完成！

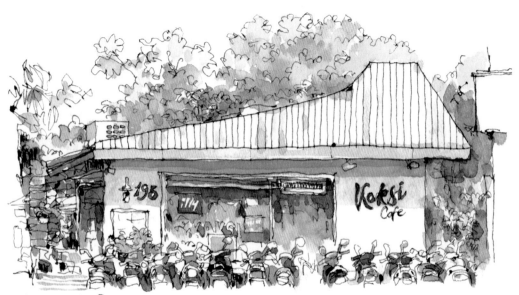

Koksi Cafe,
Fuxing North Road, Taipei
Mars 2019

# *Restaurant*

# 8 巷子裡的餐廳

手機掃描 QR code 來取得範例照片、線稿與完成圖吧！

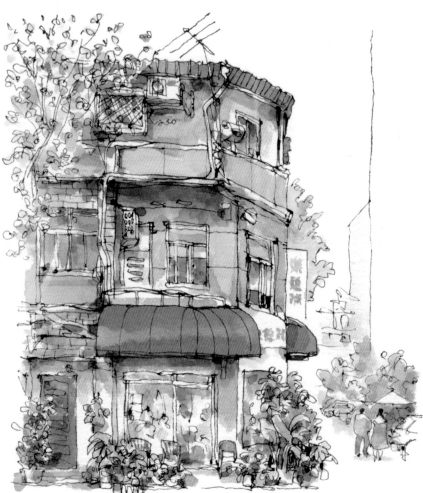

白牆與橘紅色的遮雨棚在小巷子裡，特別醒目。因為餐廳位在巷子轉角，可以先觀察一下，再決定要從那個角度來畫。這個範例採取較簡單的角度——正面平視的視角的來進行速寫。

BRUNCh Restaurant
Le Balloon on Laioning St
Mars 2019

## Step 01

首先將整棟房子視為一個長方形，在紙上預估一下範圍。房子稍微偏左，留一些空間給右側的小巷，這樣的構圖配置比起將房子擺正中央，會更活潑。畫面四邊記得也要預留一點空白。

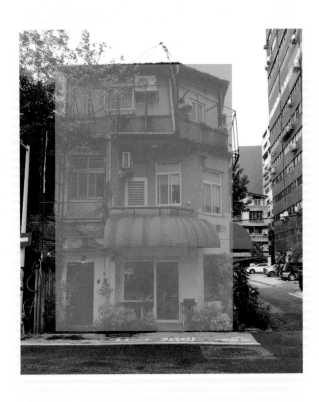

## Step 02

在紙張上大略安排三層樓的高度，因為亮點是一樓的部分，所以高度可以比二、三樓再多一點。先從一樓的遮雨棚畫起。

## Step 03

向下將店門口及門前的植物盆栽描繪出來。植物葉片的線條可以隨意一點，但盡量多預留上色的空間。

## Step 04

向左延伸完成側門與小盆栽後，往二樓發展，先畫出二樓上緣， 也就是天花版的部分，再將窗戶一個一個框出來。

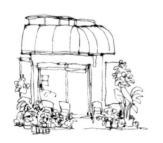

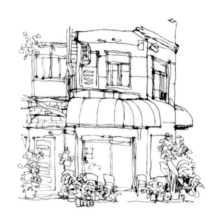

## Step 05

繼續向三樓延伸，考慮一下天空留白的空間是否足夠。三樓左方先預留下來。

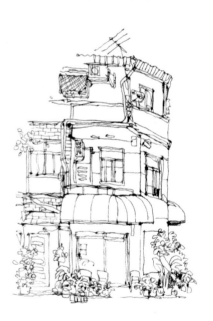

## Step 06

在預留的地方加上樹枝與零星的葉片，局部可以疊在三樓的線條上。接著向下處理，在一樓的室內稍微勾勒一些線條，增加豐富感。

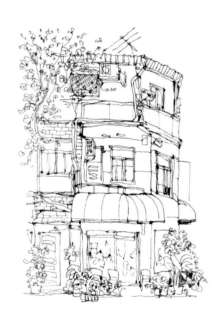

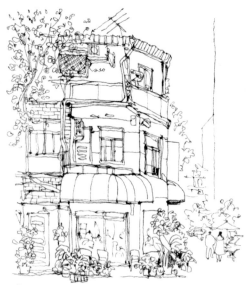

BRUNCh Restaurant
Le Balloon on Lavoning St
Man. 2019

## Step 07

接著向右延伸，為了製造空間感，線條可以更簡化，下筆更輕一點或改用更細的筆來描繪。放上兩個路人，跟老屋形成大小的對比，增加趣味。落款記錄，線稿完成。

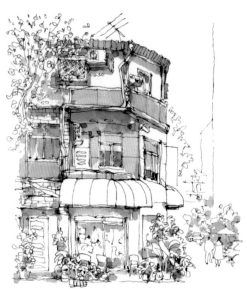

BRUNCh Restaurant
Le Balloon on Lavoning St
Man. 2019

## Step 08

調出冷灰與暖灰，在畫面上先打出較暗的部分，特別是屋簷下、天花板、房子內等陽光照不太到的地方。

## Step 09

接著塗上藍色系的顏色，彩度不要太高。從二樓側面開始，並且在暗部藏一些藍上去。

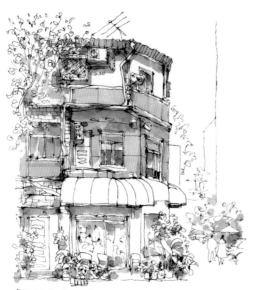

## Step 10

再來是綠色系的顏色，從深到淺，預留空間來填上最亮的地方，加入一些檸檬黃或藤黃來增加新鮮的感覺。一樣也可以在畫面四處，藏入一些綠。

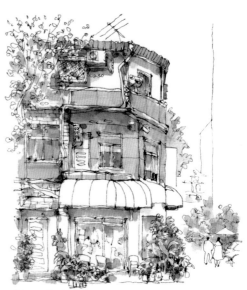

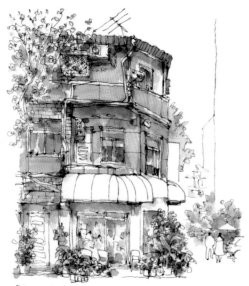

BRUNCh Restaurant
Le Balloon on Laioning St
Mam. 2019

## Step 11

在剛剛預留出來的地方填上明亮的
黃色系顏色。不要過多，主要是牆
面與植物的亮部，為了添加店內歡
樂的氛圍，也將黃色點綴進去。

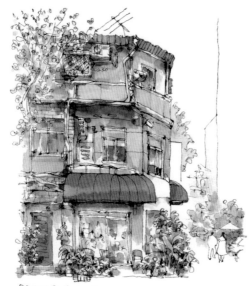

BRUNCh Restaurant
Le Balloon on Laioning St
Mam. 2019

## Step 12

最後是紅色系，在遮雨棚上刷上三道
顏色，先用水分較多的紅，水平方向
由左至右刷一道，接著再加入一點紅
調色，然後在雨棚上下端各刷一道，
完成有立體感的棚子。接著在畫面中
也藏入一些剩餘的淡紅，畫面就更繽
紛熱鬧了。

## Step 13

用水筆尖端勾勒一下招牌上的小字，再將右下方的路人也
填上顏色，最後畫上小印章，完成這張速寫。

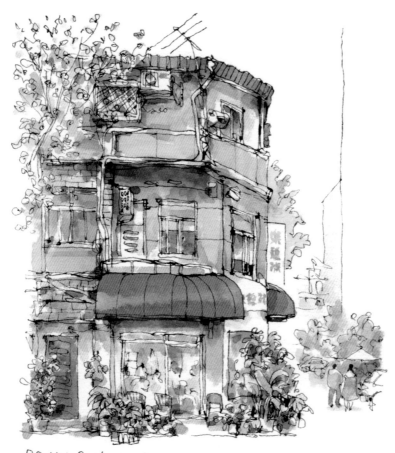

BRUNCh Restaurant
Le Balloon on Laioning St
Mars 2019 📵

*Ole house*

手機掃描 QR code 來
取得範例照片、線稿
與完成圖吧!

# 9 台南旭峰號

座落於台南中西區巷弄裡 80 多年的高齡老屋,有著相當獨特的味道,加上一旁懸掛著的燈籠,畫面更加熱鬧有溫度。這個視角因為不是面對房子正面,速寫的難度很高,需要多點耐心來觀察線條的角度。在線條上多點著墨,上色時就可以輕鬆許多了。

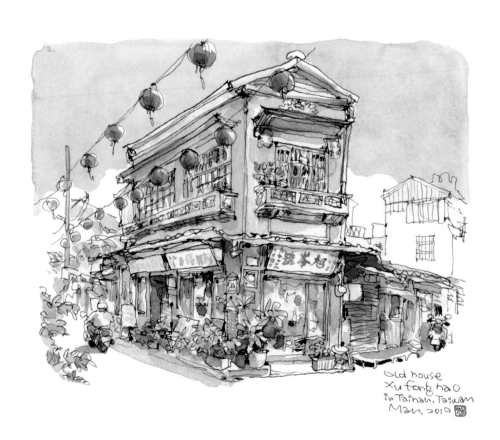

Old house
Xu fong hao
in Tainan, Taiwan
Mars 2019

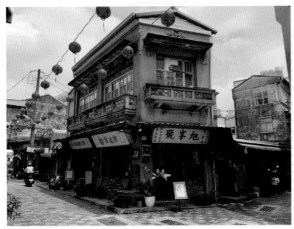

攝影：Ben Li

Step 01

在紙張上先規劃一下大致的範圍，四周要預留一些空間。

Step 02

先畫出正面，預估一下範圍，從屋頂往下開始。順便將二樓陽台、盆栽與窗戶完成，需要有點耐心。

## Step 03

向下延伸畫出一樓的細節，招
牌空著，待上色時用水筆直接
畫。一樓內部稍微畫出線條出
來，上色時比較有層次。到這
裡建築物正面大致完成，只要
保持牆壁輪廓線（藍線）與視
平線是垂直的（或與紙張邊緣
平行），就不會有歪斜的感覺。

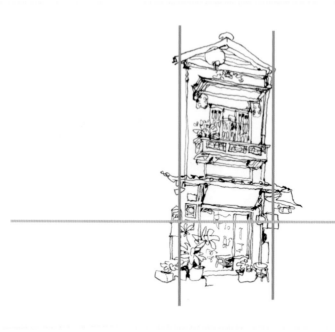

## Step 04

先處理往右延伸的平房，屋頂
與地面的線條越往右，會逐漸
向視平線（黃線）收攏，越接
近遠方物體越小。再來處理建
築物側面，屋頂與地面的角度
一樣逐漸往視平線收攏。先預
估一下角度後，再下筆，離視
平線越高的輪廓線，往旁邊傾
斜的角度越大。

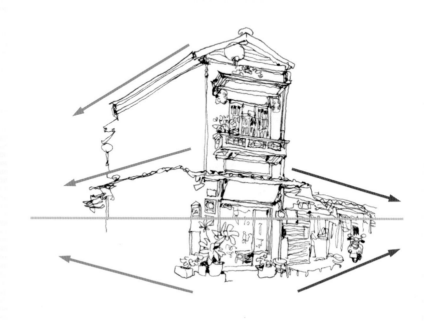

接著將側面細節描繪出來，把握傾斜的角度，由左至右一步一步推進，跟上個步驟一樣，越遠方的方物體越小。左側因為斜向後方，細節被壓縮而不清楚，所以線條可以大略勾勒一下即可。最後，將照片遠方的摩托車騎士拉回到房子旁，充當一公斤鐵塊的角色。

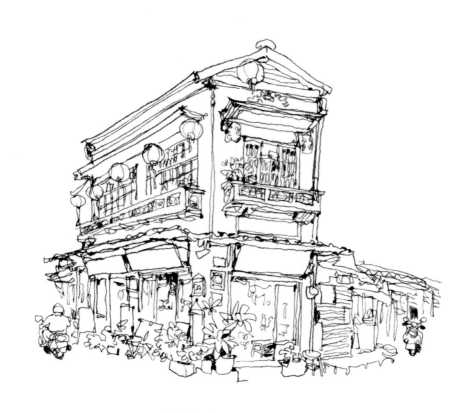

 小訣竅 QUICK TIPS!

摩托車騎士很重要，跟高大建築物有大小對比的平衡效果。

## Step 06

繼續描繪畫面四周的景物，越接近紙張邊緣線條要越輕或越細。看不
清楚的部分，仍然要試著拉出一些線條。到這裡，線稿的部分完成，
在右下方落款壓角記錄一下。

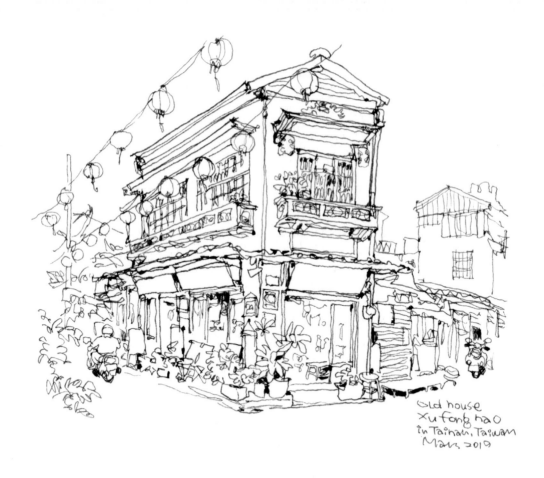

Old house
Xu fong hao
in Tainan, Taiwan
Mars 2019

大人的畫畫課

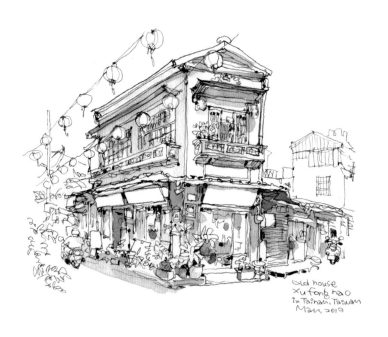

## Step 07

以暖灰大略打一下暗面，屋頂、雨遮、室內及植物下方。再多調入一點佩尼灰，塗上畫面最暗的地方。

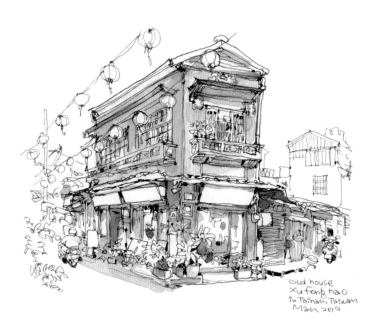

## Step 08

建築物主體，塗上以淺鎘紅混入鎘黃的顏色，水分稍多一點。門面的木框，可用剛剛調好的顏料再加入一點點紅來表現。

接著是綠色系顏色，以胡克綠混入一點點深群青，塗刷
植物較暗的地方。而屋頂、屋簷與平房的部分，則利用
剩餘較淡的綠來上色。

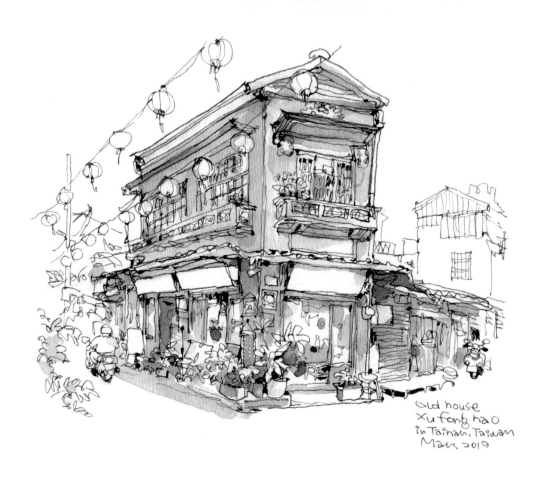

Old house
Xu fong hao
in Tainan, Taiwan
Mars 2019

加上黃色，以藤黃、鎘黃為主，在植物
亮面點上一些。加入一點水，將淡黃藏
一點在盆栽或窗門內。

Old house
Xu fong hao
in Tainan, Taiwan
Mars 2019

接著是紅色，以深鎘紅填入燈籠，右側受光面要留點白。混入永固茜草紅，在燈籠下半部輕輕貼上，讓燈籠有立體感。將剩餘的紅加入一點點水，同上個步驟的黃，也在畫面中藏入淡紅。

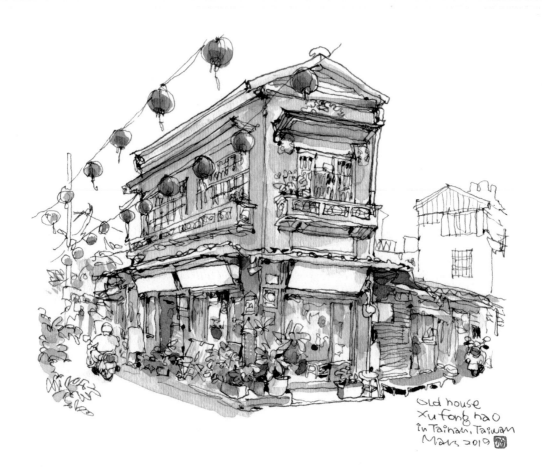

Old house
Xu fong hao
in Tainan, Taiwan
Mar. 2019

## Step 12

以水藍塗上天空，可以
讓建築物更加被凸顯。
最後是細節的修飾，二
樓窗框用水藍搭配石綠
點綴一下。招牌直接以
水筆筆尖來描繪，隱約
有字的程度即可。畫上
小印章，完成。

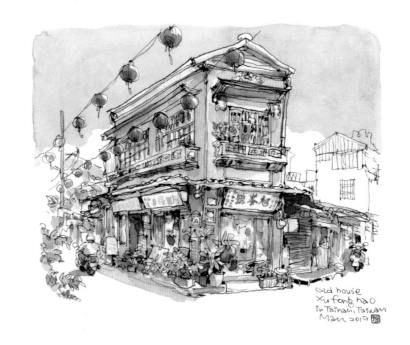

 小訣竅 QUICK TIPS!

### 額外準備的特殊色

總覺得某些顏色老是調不出來，不妨另外購買條狀水彩添加到調色盤上。我常使用以下三款顏色做為點綴色：
好賓 W304 水藍、W271 混合綠或石綠、W225 豔粉。此外，水藍也很適合用於夏季明朗的天空。只是這些顏
色混入了白色成分，過多會有不透明的感覺，請少量使用。

*Beautiful scenery*

手機掃描 QR code 來取得範例照片、線稿與完成圖吧！

# 10 法國天之弦一景

位於法國南部的小鎮 Crdes sur ciel，有個相當美麗的中文名字——天之弦。兩旁鄉村風的建築，家家戶戶門口懸掛著可愛的盆栽，在光影下顯得恬靜溫暖。本篇著重在整體氛圍的營造，以及運用前、中、遠景些微的差異來表現畫面的景深。

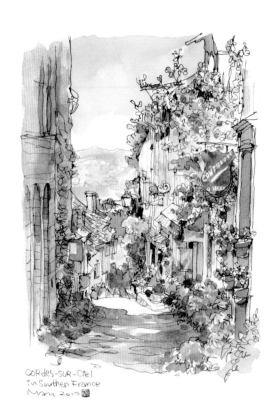

CORDES-SUR-Ciel
in Southern France
May 2019

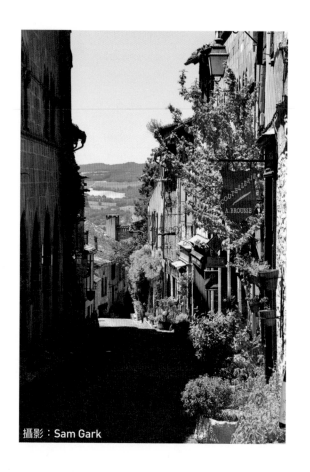

攝影：Sam Gark

## Step 01

接近 **X** 形結構，焦點集中在畫面中央。為了不過於四平八穩，可以增加右邊的比重，讓重心稍微偏向左方。

## Step 02

另外，從照片上看起來，也可以粗略地分割成三等份，分別為前景、中遠景以及天空。

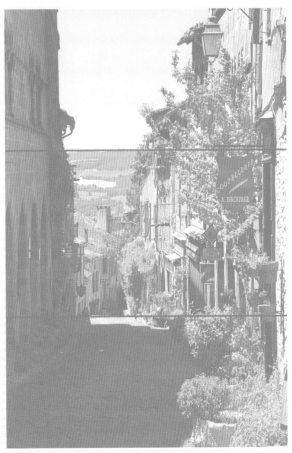

175

從前景右邊開始描繪，畫出招牌後由上至下，慢慢將盆栽與地面植物畫出來。

向左延伸，植物葉片需要一點耐心，放輕鬆以繞著葉片的方式，增加畫面上的線條。

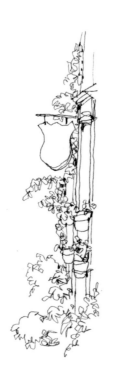

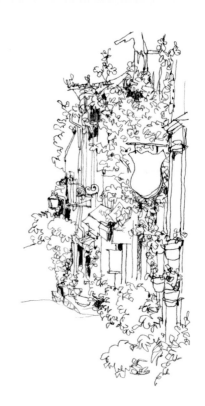

## Step 05

以較輕的線條處理中景，也在下坡處勾勒出幾個遊客的輪廓。繼續向左側延伸，畫出左側建築與牆面上藤蔓。

## Step 06

在地面橫向拉一些不規則的線條，增加路面質感。最後是遠景，可以用更細的筆或淡墨來製造空間感，左下角落款，線稿完成。

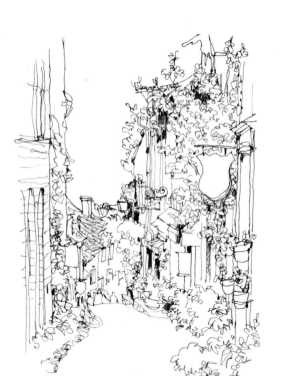

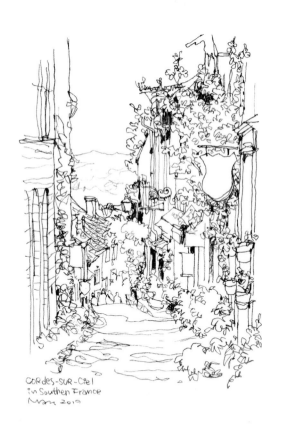

CORdeS-SUR-Ciel
in Southen France
Mary 2019

## Step 07

上色前,稍微觀察一下照片光影的分部,瞇著眼睛看,可以簡單抓出左側樓房的陰影區域。

## Step 08

因為是明亮的晴天,陰影部分以冷色來與稍後明亮的暖色產生對比。先用深群青打上一層暗面,第二層顏色更深的部分可混入一點佩尼灰。

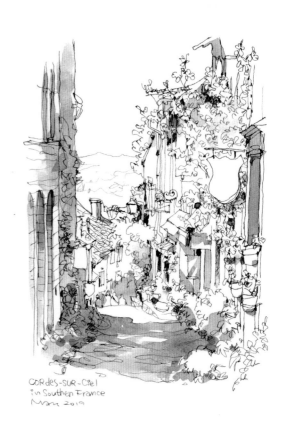

CORdeS-SUR-Ciel
in Southern France
Marie 2019

## 小訣竅 QUICK TIPS!

### 別被照片的影子騙了

手機或相機幾乎都有自動曝光的功能，讓你拍下的畫面盡可能曝光正確。不過在好天氣的情況下，亮暗的反差可能很大，而超出正常曝光的範圍。我們經常會看到明亮處顏色很正確好看，但是暗部卻是黑漆漆的，甚至連陰影處的物體都看不清楚，這就表示暗部的曝光不足（進光量不足）。

這也是從照片與實景所見最大的差別。所以上色時，直接參考照片上陰影的顏色，那就中了照片的計囉！面對這樣的場景時，可以針對亮面與暗面測光後，各拍一張的方式，或是開啟手機 **HDR** 功能來獲得較正確的曝光畫面。

## —— Step 09

調出不同的綠來處理畫面上的植物，深淺穿插，再加上留白就會比較有變化。

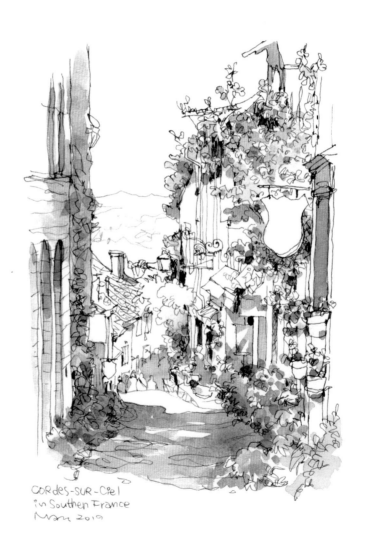

CORdeS-SUR-Ciel
in Southern France
Mary 2019

## Step 10

處理暖色的部分，在植物預留的空白處，點綴更明亮的黃（藤黃或鎘黃）。接著以橘紅填入盆栽及中景屋頂的部分，前景的彩度稍微高一點。筆尖上剩餘的淡橘紅，則使用在兩側樓房上。

## Step 11

調一個彩度較低的紅來描繪前方招牌，用留白字的方式處理。接著以很淡的普魯士藍搭配淺鎘黃，製造隱約可見的山景。再來是天空的部分，在山頂上方空白處刷一點清水，接著調好水藍，由上而下塗抹，連接到剛剛刷清水的空白處上緣，讓顏色自然暈染。

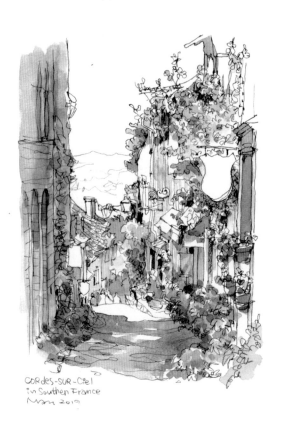

CORDeS-SUR-Cœl
in Southen France
Mary 2019

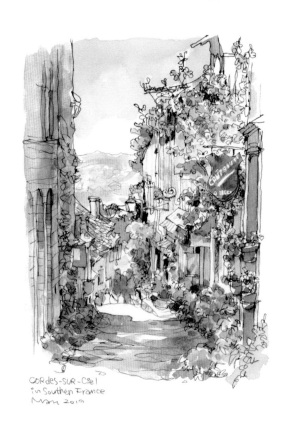

CORDeS-SUR-Cœl
in Southen France
Mary 2019

## $\overline{\text{Step}}$ 12

以彩度較高的色彩填入遊
客衣服上，再用筆尖沾紅
色，以點的方式局部加在
盆栽上，最後畫上小印
章，完成。

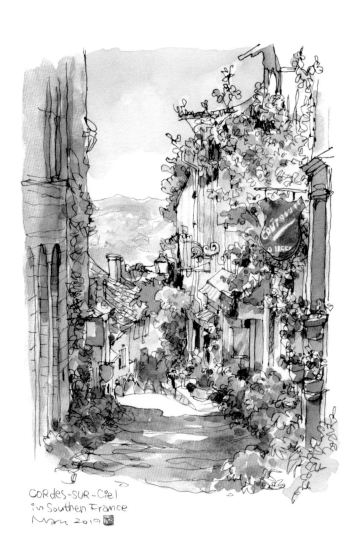

CORDES-SUR-Ciel
in Southern France
Mau 2010

# 街景速寫
# 延伸作品

街景速寫需要很大的耐心，看到辛苦完成的圖成就感也更大。先描繪主題，再向四周延伸，注意物體與物體間的關係，隨時微調偏離的線條或比例，挫折感漸漸就會降低。

主題反而是店面三邊圍繞著的植物、招牌與設備。呈現夏天午后外面炎熱，店內涼快悠閒的感覺。

● 冰店
　玻璃沾水筆 · 淡彩

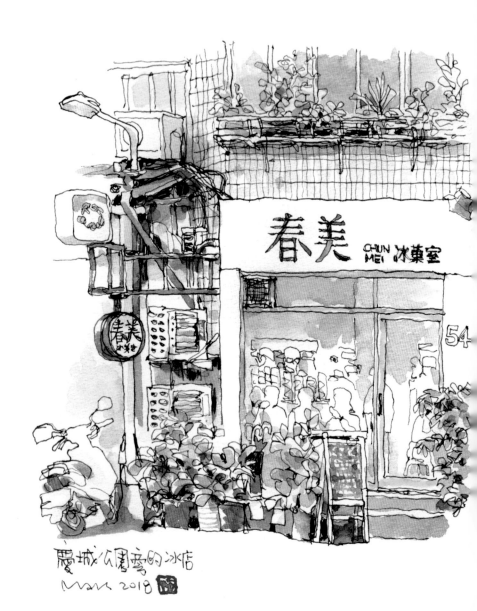

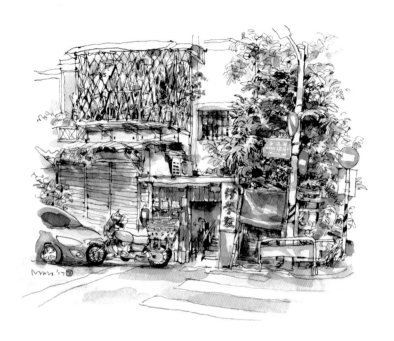

● 台北永吉路巷弄
玻璃沾水筆 · 淡彩

我們常見的巷弄老公寓場景，
線條比較複雜，所以用冷灰打
上暗面，再用紅色搭配綠色，
表現出熱鬧的生活感。

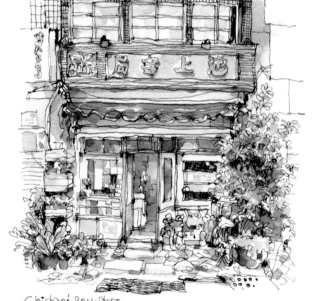

● 台東池上書店
玻璃沾水筆 · 淡彩

Chishang BookStore
in Taitung, Taiwan
Man 2019

● 松山機場
　鋼筆 · 淡彩

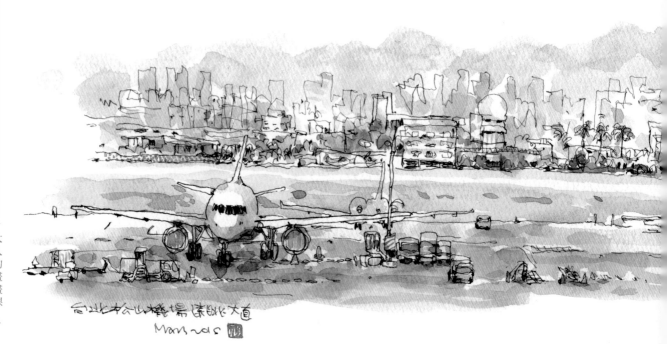

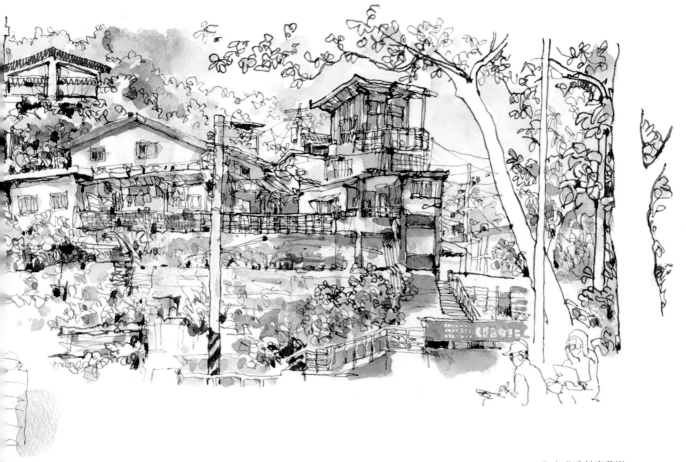

● 台北公館寶藏巖
書法尖鋼筆 · 淡彩

CHAPTER

# -6-

## 其他
## 主題

經過前面靜物與街景的練習後，大家可以
嘗試向外延伸，去探索、收集更多速寫的
題材，不論是人物或各種交通工具，都是
很適合用來訓練觀察力和線條靈活度的主
題。

# 人物速寫

人，在我們日常生活中每天都會接觸到，因此也是最容易做為速寫練習的題材。不過，由於對象不見得會靜止不動讓你畫，加上又有像不像的問題，所以始終是速寫題材中難度最高的類型。

人物速寫，牽涉到的技巧比較多，無法在本書詳加說明。建議大家先將人物看成物體或一個字，先畫外型（外輪廓）再畫內部，最後是細節的修飾，五官不要描寫得太清楚，專注在軀體與四肢的動態上。盡可能找出對象的特色來加強描繪（如帽子、眼鏡、大鼻子、包包、格子衣服等等），會更有趣哦！

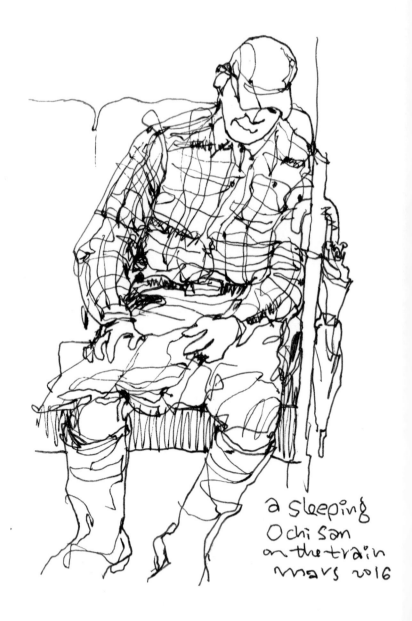

a sleeping
Ochisan
on the train
mars 2016

● 火車上打瞌睡的老先生
中性筆

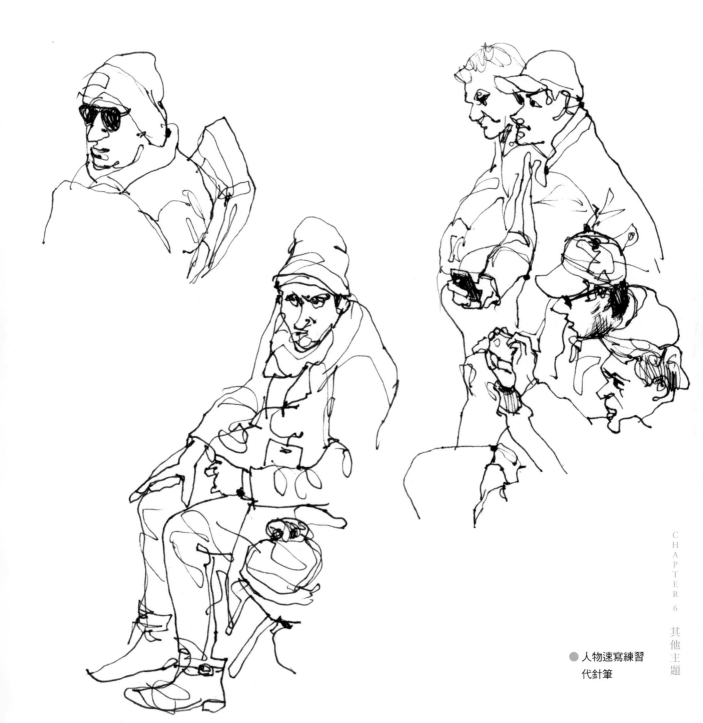

● 人物速寫練習
代針筆

# 點景用的人物

前面章節提到，行人是街景上很重要的角色（一公斤鐵塊），接下來，一起練習一下這些街道上的小小人物。街景上的小小人物，擔負著點景與平衡畫面的功能，可以讓你的速寫作品更生動、更充滿故事感。

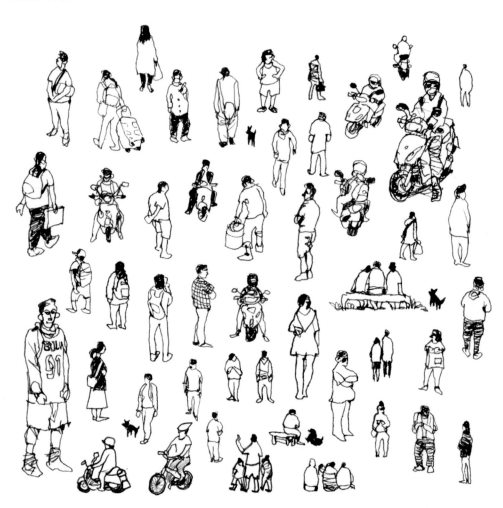

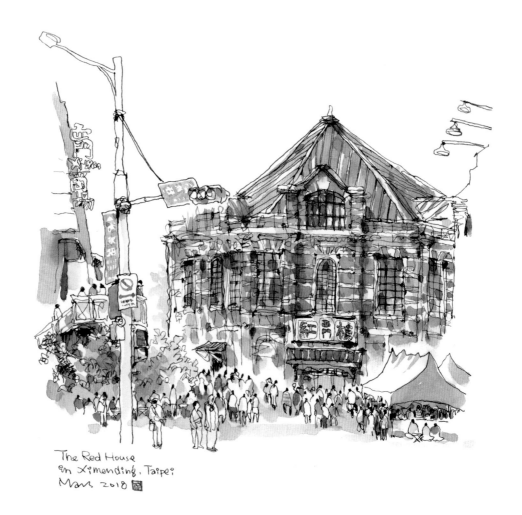

The Red House
en Ximending, Taipei
Mars 2018

小訣竅 QUICK TIPS!

捨棄大部分細節，可以先用黑筆塗黑頭髮，再往下繞出人
形，注意手腳長度與動作，不要心急，保持著趣味的心態，
多畫幾次就會越來越上手。

# 頭像速寫

另外，頭像也是人物速寫的一種類型，但因為有像不像的問題，或各種不同的表情變化，難度頗高。如果有興趣的話，不妨先從比較不會生氣的親朋好友開始，或是參考網路上的照片。剛開始的挫折感會比畫靜物、街景來得大，不妨先把像不像的問題擺一邊，以畫出特徵為目標慢慢前進，也許，畫醜也是一種特色、一種個人風格哦！

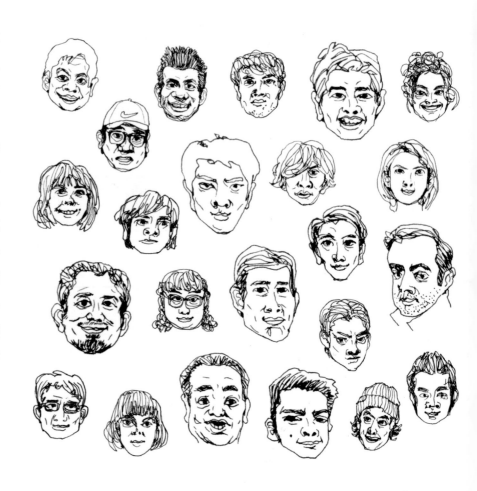

● 頭像練習
玻璃沾水筆 / 代針筆 / 中性筆

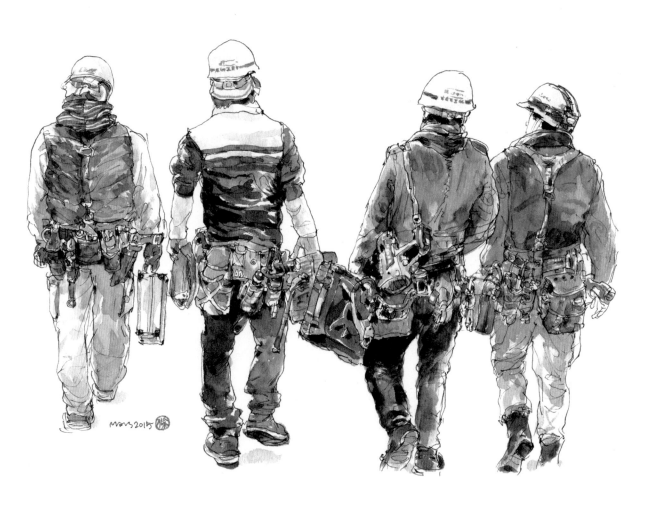

● 行走在路上的工程人員
　代針筆 / 淡彩

# 個人嗜好

以自己喜歡的事物來做為練習的主題，不僅畫起來有樂趣，更可以延伸成系列作品。我很喜歡老車，圓潤可愛的造型設計，既經典又有趣。畫著畫著，經常從中去探尋這些車子的歷史，沉浸在美好復古的氛圍中，一台接著一台，不可自拔啊！

想一想，有哪些題材或事物，是平常就在關注的呢？現在，你也可以拿起畫筆，試著將它們一筆一筆畫出來。

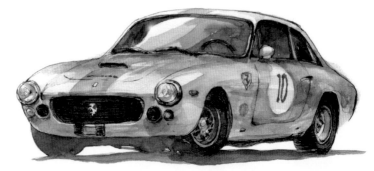

962 Ferrari 250 GT Lusso
Berlinetta Competizione
Mars 2015

CITROËN
VISA CHRONO 1982
Mars

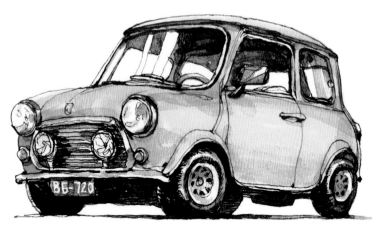

MINI COOPER S Mars

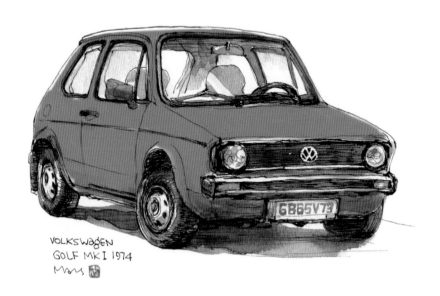

VOLKSWAGEN
GOLF MK I 1974
Mars

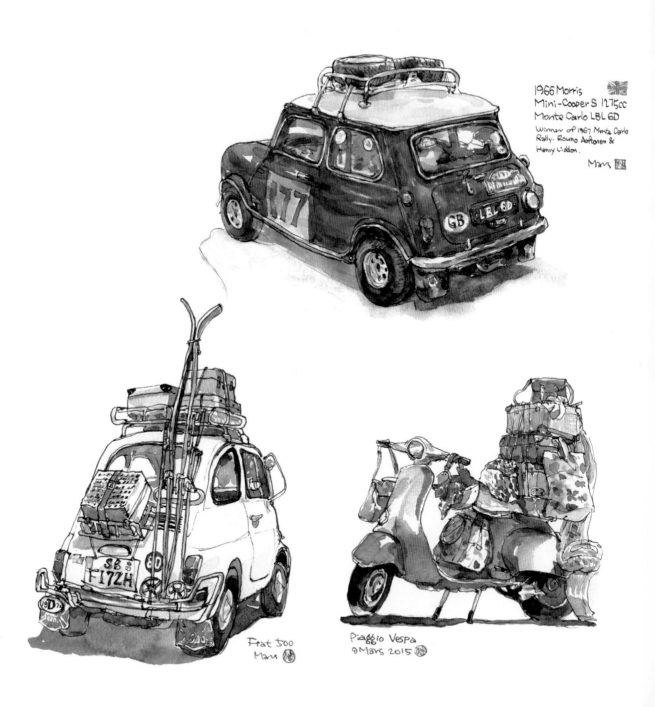

1966 Morris
Mini-Cooper S 1275cc
Monte Carlo LBL 6D
Winner of 1967 Monte Carlo
Rally. Rauno Aaltonen &
Henry Liddon.
Mars

Fiat 500
Mars

Piaggio Vespa
9 Mars 2015

HONDA N360
©MARS Feb 21 2015.

SUBARU 360
@Mars 2015

# 不同的嘗試

除了前面提到的那些題材外，當我們習慣勾勒線條、淡彩上色後，任何時候、任何畫面只要讓你覺得有趣時，都可以動筆來描繪看看。記錄片段、打發時間、甚至嘗試不同的紙張，讓速寫融入你的日常生活。

NASA 公佈了當年登陸月球的照片，挑了一張來畫速寫的同時，彷彿也感受到置身在月球上的感覺。

● 阿波羅 11 號登月計畫
書法尖鋼筆 ‧ 淡彩

APOLLO II
Moon Landing Plan July 20. 1969
Mars 2015

看到朋友細緻的 3D 創作，忍不住想動筆挑戰看看，面對這麼複雜的結構，相當考驗耐心啊！

● Patrol robot by Ying-Te Lien
玻璃沾水筆 ・ 淡彩

等待麻藥起作用時，速寫可以舒緩一下緊張的心情（？）

● 看牙醫
　書法尖鋼筆 ・ 淡彩

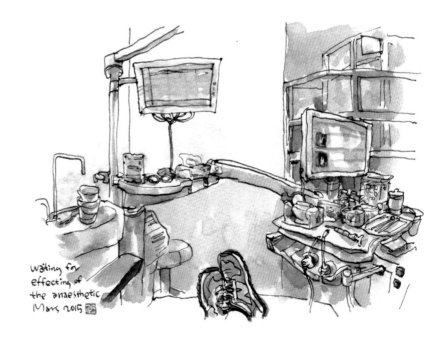

畫友們之間的潛規則：出國旅行登機前，一定要把
握時間，先畫張飛機圖來應景。試試看，用速寫來
跟親友們宣告你的旅途要開始了！

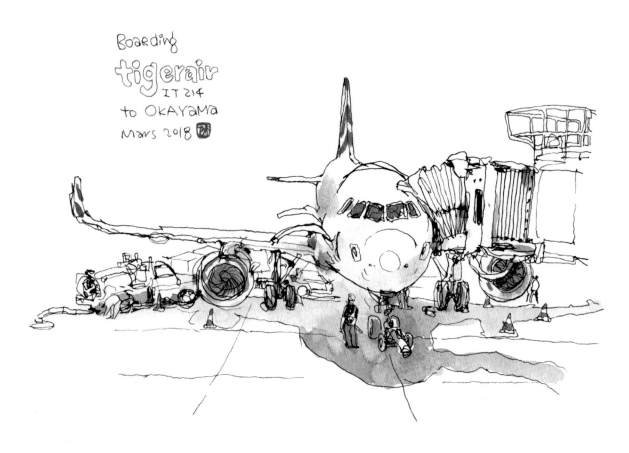

Boarding
tigerair
IT 214
to OKAYaMa
Mars 2018

● 準備開往日本岡山的飛機
　玻璃沾水筆 · 淡彩

朋友們佈滿雜物的桌面總是會引起我的注意，尤其是擁有許多畫具的藝術家。用空白的紙來表示創作的開端，與前方參考用的照片形成了對比。

挑戰使用便條紙大小的紙本來速寫，成品精緻又可愛，也是相當有趣！

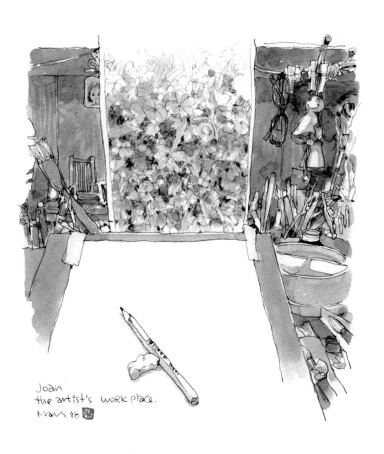

Joan
the artist's work place.
Maus 18

● 水彩老師 Joan 的畫桌
　玻璃沾水筆 ‧ 淡彩

● 迪化街上的消防隊
　代針筆 ‧ 淡彩

CHAPTER

- 7 -

## 外出
## 寫生去

除了在家參考照片畫畫外，我們一定要試
著跨出家門，挑戰現場寫生，實際感受一
下當下的氛圍以及畫實物的趣味。

# 外出前的準備

外出寫生的文字便利性是速寫的特色，準備的東西越少，越能夠提高外出寫生的機動性與興致。以下幾樣東西，是除了畫具以外，建議大家準備的用具。首先最基本的是包包，用來收納畫具與用具，以方便取用為原則。如果是好幾天的旅行，後背包以及較大的容量是必需的。再來，許多寫生地點不見得有地方坐，所以可攜帶折疊椅，在需要時張開來使用。因為是速寫，不會久坐，所以較輕的重量比舒適度來得重要。

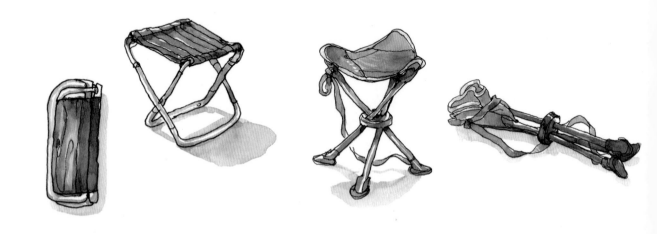

另外，好天氣特別是夏天外出寫生，防曬與防蚊也是很重要，戴個帽子、找個陰涼處落腳，避免在太陽直射紙張的情況下作畫，也減少強光對眼睛的傷害。其它還有折疊傘或輕便雨衣，預防旅途中突如其來的大雨。最後是手機，除了查詢地點、發布作品外，還能記錄現場景物，方便回家繼續完成。

# 現場寫生

現場寫生與參考照片畫畫最大的不同，是眼前的物體比照片中的大上許多，距離也更遠。觀察後記住的輪廓，往往在低頭描繪時就忘記了。此外，環境的變化也是無法掌握的，例如光線突然間改變、面前來了一輛卡車擋住我們的視線，上色上到一半下起大雨，或甚至連小黑蚊也來攻擊我們……。

這也是寫生有趣的地方，我們所描繪的是活生生的場景。因此可以更自由的取景，前後左右移動、站著、坐著，視角大不同。光影的確會改變，所以使用的色彩也要跟著改變。突如其來的卡車，擋住了眼前的主題，可以選擇等它離開，或選擇移個角度避開它，也可以將卡車畫進畫面裡。（當然，如果你夠聰明，在動筆前將景象拍下來，是個更好的辦法）

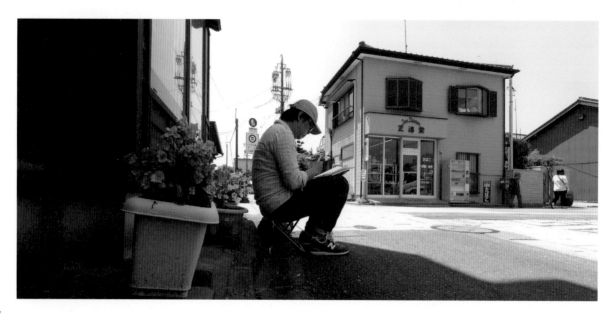

常有人問我，現場速寫大概要花多少時間？我的答案是想畫多久就畫多久。速寫不一定要畫得快，精神在於精簡，畫到什麼程度端看畫者的個性與對畫面的安排。不過，我選用的是輕便不好久坐的摺椅，覺得屁股痛的時候，就應該要完成了。

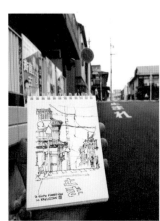

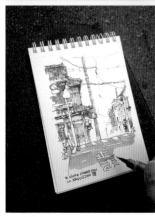

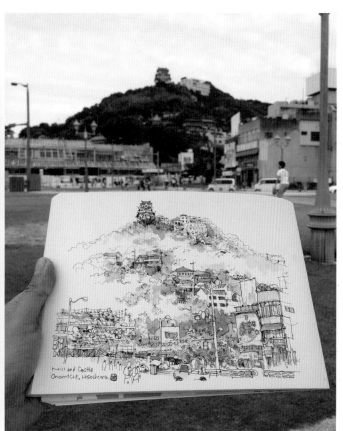

寫生還有一個有趣的地方，獨樂樂之餘，也可以眾樂樂，就是畫友們相約畫聚。除了壯膽外（這對初學者來說很重要），更可以悠閒地邊畫畫邊話家常，對於壓力很大的上班族來說，可是相當舒壓的。加入社團跟著畫友們一起去寫生。臉書搜尋「速寫」加上城市名，就可以找到許多在地的速寫社團。

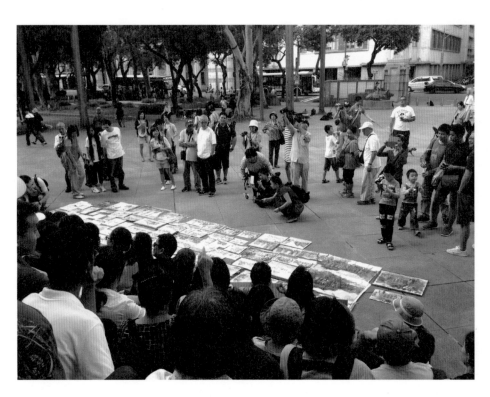

● 速寫台北（Urban Sketchers Taipei）www.facebook.com/groups/usk.taipei

## 旅行中速寫注意事項

最好在速寫完成時,將畫作與實景一起拍個合
照,若能請親友幫你拍照更棒,讓這張速寫留
下紀念意義。此外,過程中有些禮節與規則也
要注意一下:

(1) 注意安全,以不影響交通、行人、店家生
    意為原則。
(2) 尊重當地習俗,例如在日本,有許多商店
    或住家是禁止遊客拍照的。
(3) 前往人少的地方,盡量結伴同行。
(4) 離開時,東西不要遺漏了,包括垃圾。

# 利用 Google 畫街景

外出寫生很有趣，若是沒辦法出門，卻又很想練習速寫時該怎麼辦呢？平常如果有累積景點照片的習慣，那麼在家參考照片來練習，可算是相當愜意的辦法。不用日曬雨淋，又可以邊喝咖啡邊畫畫，整個很悠閒。

但這時候如果沒有素材好畫，就殘念了。沒關係，拜科技所賜，只要打開手機或電腦，進入 Google 街景，就能立刻置身在戶外的街道上，甚至可以在幾秒內跳到基隆八斗子漁港、巴黎鐵塔前、或是日本倉敷古運河邊。我們可以沿著街道走動，在巷子內穿梭尋找可以畫的建築物或景點，更好玩的是，還可以隨意調整視角、放大或縮小來取景。

● Google 地圖服務除了找餐廳、找景點、導航之外，其中街景服務功能，便於我們尋找速寫的題材。

老城廣場

## Step 01

要怎麼使用呢？很簡單，打開 **Google** 地圖，點一下地圖右下角黃色小人，原本地圖上會出現藍色街道的線條。

這時候，點藍色線條或是將黃色小人拖曳到你想開始的地方，即可進入街景模式。於是就能開始在街道上走著，並隨時用各種角度來尋找畫點。在無法外出寫生的情況下，利用這樣的方式也能夠畫遍各地，練習許多著名景點。

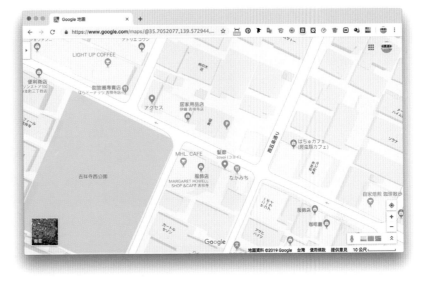

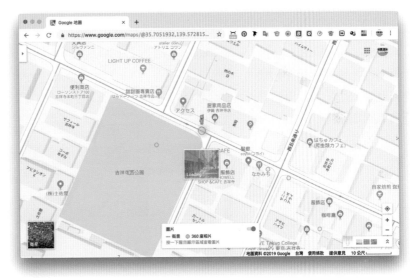

● 地圖上街道出現藍色線條，表示這些街道有街景畫面可瀏覽。

## Step 02

進到街景畫面後,我們可以隨意轉動視角,並且在街道上移動(點路面上的箭頭符號)。

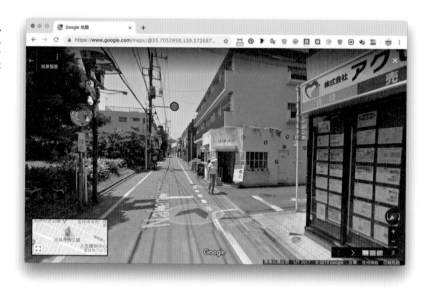

## Step 03

也可以點右下角小地圖上的藍色街道,快速移動。如果覺得地圖太小,可以再點左下角展開地圖。

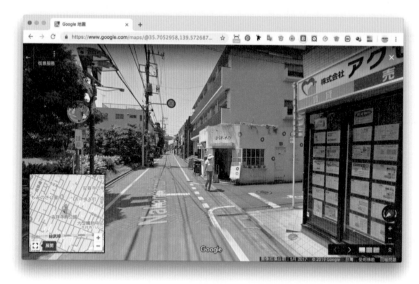

展開後的大地圖，可以快速移動的範圍更大，這樣上下對照的方式，很方便了解目前所在的地點。再點一次地圖左下角圖示，可以縮小地圖。

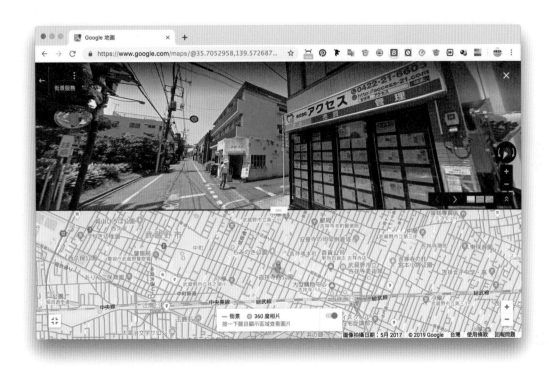

小訣竅 QUICK TIPS!

剛開始使用 Google 街景找題材，會因為視角一直變動，導致有點頭暈的現象，請務必適當休息，才能走得更遠。另外，由於 Google 街景是透過特殊拍攝裝置與軟體組成，視野比我們現實所見到的要更廣，因此畫面中的街道、建築物都會失真，街景兩側變形的情況會越明顯，打稿時需特別注意，盡量取中間部分為宜。

## 參考 Google 街景服務速寫的範例

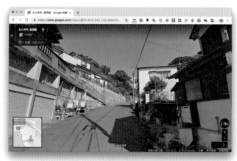

● 午后的街道（日本門司港）
鋼筆 · 淡彩

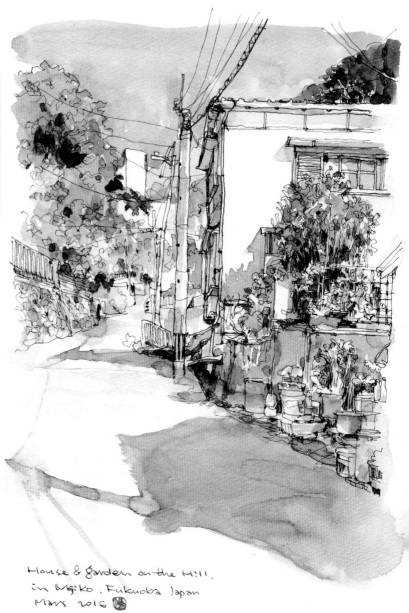

House & garden on the Hill
in Mojiko, Fukuoka Japan
Mars 2016

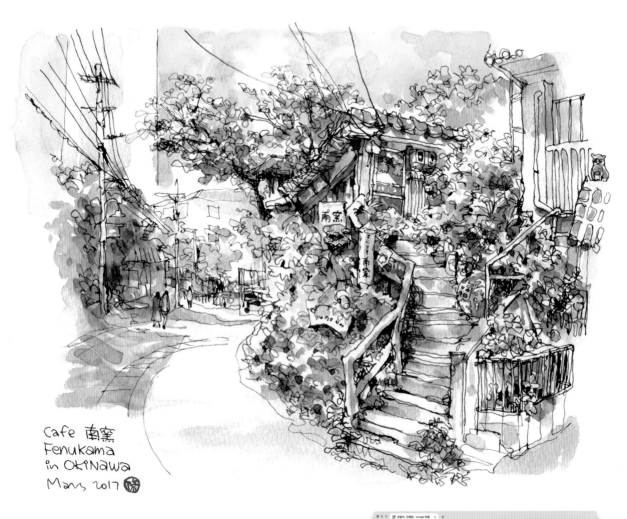

Cafe 南窯
Fenukama
in Okinawa
Mars 2017

● 南窯（日本沖繩）
鋼筆 · 淡彩

● 山坡上的房舍（日本門司港）
　鋼筆 ・ 淡彩

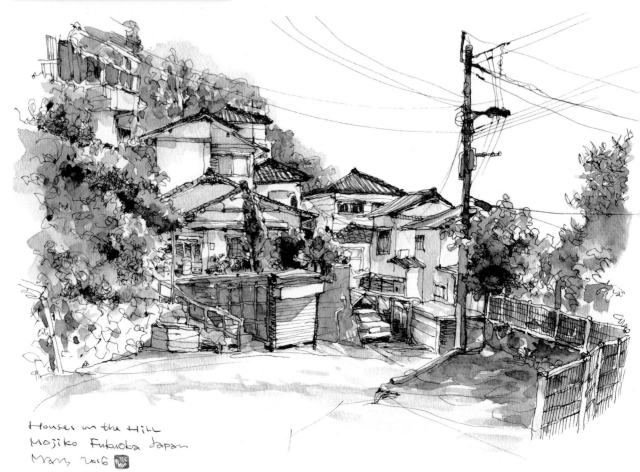

Houses on the Hill
Mojiko Fukuoka Japan
Marg 2016

● 昌吉街巷弄（台北）
　鋼筆 · 淡彩

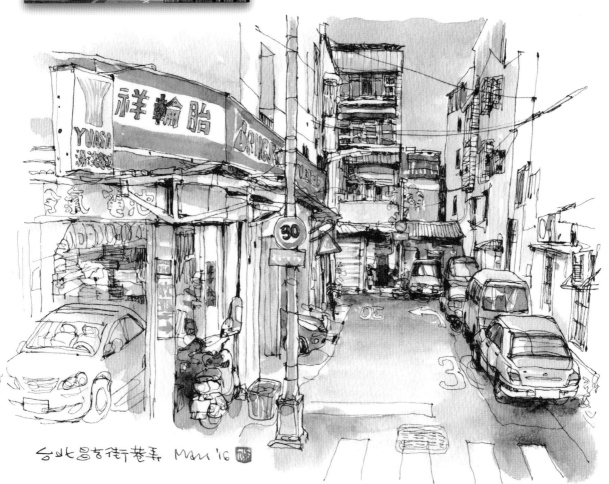

CHAPTER

# 將作品
# 輸出到商品上

好了，速寫了一陣子，一定有自己喜歡的作品吧？這時候，可以試著將作品輸出到實體商品上。不管是明信片、無框畫、桌曆甚至是手機殼，透過網路平台，簡單幾個步驟，就可以製作出上面印有自己畫作的商品。不論是收藏或贈送親朋好友，既有趣也心意十足！

# 輸出前的準備

雖然目前市面上的手機，檔案畫素已經高到可以印刷使用。不過如果要求更高品質的話，使用相機或掃瞄器會是最理想的辦法。我個人改用掃描的方式將作品數位化已經好多年，原因是不論用手機或相機拍作品，拍攝角度與環境的光線，總是讓我非常困惱，後製處理也相當費時。透過掃描器，我可以獲得相當接近原作色彩的高解析檔案（印刷用最好 300dpi 以上）。如果已經畫了數十張作品，並且打算繼續速寫下去，掃瞄器是很值得投資的一個工具。

坊間的多功能事務機因為主要為辦公室文書專用，除非可以調整設定，否則掃瞄出來的檔案通常會被銳利化，甚至顏色會有很大的誤差，這點在選購時需要特別注意。

存成數位檔，再稍作後製之後（去除紙紋或是調整為正確的顏色），就可以拿著它，上傳到製作平台，開始輸出做成各式各樣的商品。

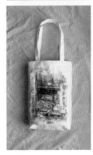

# 如何透過線上平台
# 製作商品

本篇以桌曆為例，只要準備好 13 張作品，照著以下步驟，就可以輕鬆完成高質感的輸出物。

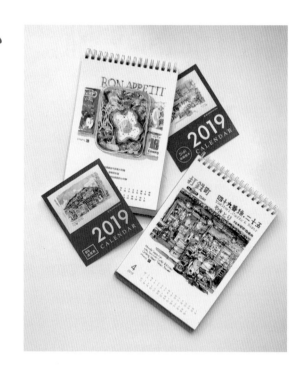

## Step 01

進到製作桌曆頁面，點一下「開始製作」的按鈕。

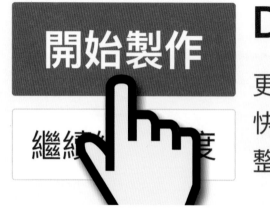

## Step 02

先設定桌曆的年、月分等資訊以及樣式，
然後點右上角箭頭開始編輯。

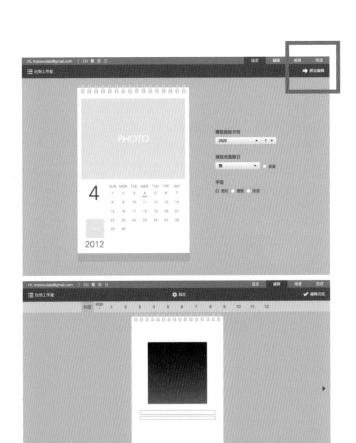

## Step 03

封面的編輯頁。編輯前，要先將準備好的
圖檔上傳到網站上，點一下右下角的「上
傳更多」。

## Step 04

將圖檔拖進跳出來的視窗裡，就會開始
上傳。上傳完成後，就可以點「前往編
輯」回到上一步驟的封面頁。

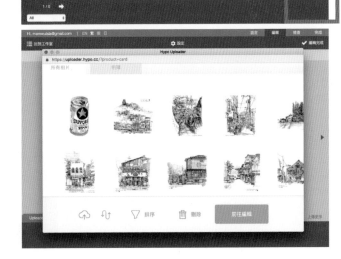

## Step 05

這時候下方會出現剛才上傳的圖檔縮圖，接下來只要依序將圖拉到（在圖上按著滑鼠左鍵不放）頁面的黑色區域，很快就能編好一本桌曆。點畫面左方進到下一頁或畫面上方月分，直接編輯。

## Step 06

月分頁面，一樣將對應的圖檔拖拉到黑色區域，可以上下左右移動，也可以將圖拉大。還可以點一下畫面上方的「版型」來選擇別的版面。

## Step 07

這個平台提供了三款版型，讓我選擇後置入適合的圖檔。

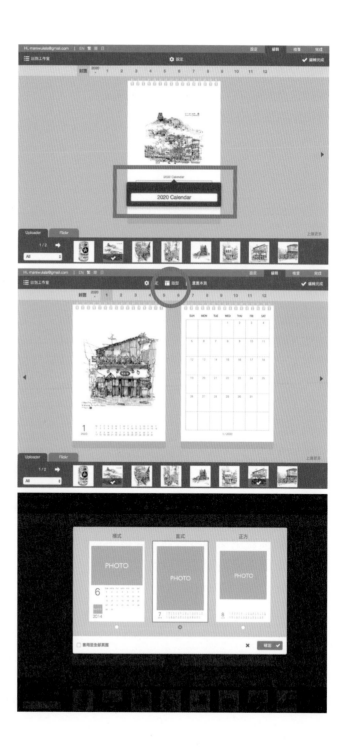

## Step 08

編輯完所有月分（包含封面）後，點一下右上角的打勾圖示，完成編輯。這時候系統會幫我們檢查圖檔是否適合印刷。

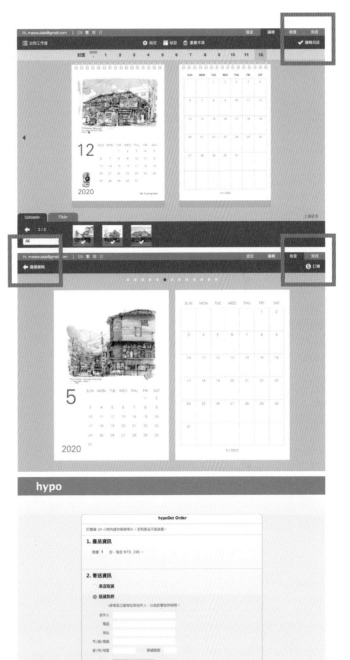

## Step 09

預覽。如果想要再調整，可以點畫面左上角箭頭繼續編輯或是點右上角進行結帳。

## Step 10

填妥資料，完成結帳後，桌曆將會在幾天後，寄到我們手上囉！

# 大人的畫畫課

線條打稿╳淡彩上色╳主題練習，速寫美好日常

作　者｜B6 速寫男 Mars Huang
發 行 人｜林隆奮 Frank Lin
社　長｜蘇國林 Green Su

出版團隊
總 編 輯｜葉怡慧 Carol Yeh
企劃編輯｜楊玲宜 ErinYang
責任行銷｜朱韻淑 Vina Ju
裝幀設計｜朱陳毅 Bert Cheng
版面設計｜兒日、Ancy PI

行銷統籌
業務處長｜吳宗庭 Tim Wu
業務專員｜鍾依娟 Irina Chung、李沛容 Roxy Lee
業務秘書｜陳曉琪 Angel Chen、莊皓雯 Gia Chuang
行銷經理｜朱韻淑 Vina Ju

發行公司｜精誠資訊股份有限公司
地　址｜105 台北市松山區復興北路 99 號 12 樓
專　線｜(02) 2719-8811
傳　真｜(02) 2719-7980
悅知網址｜http://www.delightpress.com.tw
客服信箱｜cs@delightpress.com.tw
初版一刷｜2019 年 7 月　初版二十一刷｜2024 年 8 月
建議售價｜新台幣 450 元

國家圖書館出版品預行編目(CIP)資料

大人的畫畫課：線條打稿╳淡彩上色╳主題練習,速寫美好日常 /
B6速寫男著. -- 初版. -- 臺北市：精誠資訊, 2019.07　面；　公分
ISBN 978-986-510-009-4(平裝)
1.插畫 2.繪畫技法　947.45　108008966

# 讀 者 回 函

《大人的畫畫課》

感謝您購買本書。為提供更好的服務，請撥冗回答下列問題，以做為我們日後改善的依據。
請將回函寄回台北市復興北路99號12樓（免貼郵票），悅知文化感謝您的支持與愛護！

姓名：＿＿＿＿＿＿＿＿＿＿＿＿ 性別：□男 □女 年齡：＿＿＿＿歲

聯絡電話：(日) ＿＿＿＿＿＿＿＿＿ (夜) ＿＿＿＿＿＿＿＿＿

Email：＿＿＿＿＿＿＿＿＿＿＿＿＿＿＿＿＿＿＿＿＿＿＿＿＿＿

通訊地址：□□□－□□＿＿＿＿＿＿＿＿＿＿＿＿＿＿＿＿＿

學歷：□國中以下 □高中 □專科 □大學 □研究所 □研究所以上

職稱：□學生 □家管 □自由工作者 □一般職員 □中高階主管 □經營者 □其他 ＿＿＿＿＿＿

平均每月購買幾本書：□4本以下 □4~10本 □10本~20本 □20本以上

● 您喜歡的閱讀類別？(可複選)

　　□文學小說 □心靈勵志 □行銷商管 □藝術設計 □生活風格 □旅遊 □食譜 □其他 ＿＿＿＿＿

● 請問您如何獲得閱讀資訊？(可複選)

　　□悅知官網、社群、電子報 □書店文宣 □他人介紹 □團購管道

　　媒體：□網路 □報紙 □雜誌 □廣播 □電視 □其他 ＿＿＿＿＿＿＿＿＿

● 請問您在何處購買本書？

　　實體書店：□誠品 □金石堂 □紀伊國屋 □其他 ＿＿＿＿＿＿＿＿＿

　　網路書店：□博客來 □金石堂 □誠品 □PCHome □讀冊 □其他 ＿＿＿＿＿＿＿

● 購買本書的主要原因是？(單選)

　　□工作或生活所需 □主題吸引 □親友推薦 □書封精美 □喜歡悅知 □喜歡作者 □行銷活動

　　□有折扣 ＿＿＿ 折 □媒體推薦 ＿＿＿＿＿＿＿＿＿＿＿＿＿＿＿

● 您覺得本書的品質及內容如何？

　　內容：□很好 □普通 □待加強 原因：＿＿＿＿＿＿＿＿＿＿＿＿＿＿＿

　　印刷：□很好 □普通 □待加強 原因：＿＿＿＿＿＿＿＿＿＿＿＿＿＿＿

　　價格：□偏高 □普通 □偏低 原因：＿＿＿＿＿＿＿＿＿＿＿＿＿＿＿

● 請問您認識悅知文化嗎？(可複選)

　　□第一次接觸 □購買過悅知其他書籍 □已加入悅知網站會員www.delightpress.com.tw □有訂閱悅知電子報

● 請問您是否瀏覽過悅知文化網站？ □是 □否

● 您願意收到我們發送的電子報，以得到更多書訊及優惠嗎？ □願意 □不願意

● 請問您對本書的綜合建議：＿＿＿＿＿＿＿＿＿＿＿＿＿＿＿＿＿＿＿＿＿

● 希望我們出版什麼類型的書：＿＿＿＿＿＿＿＿＿＿＿＿＿＿＿＿＿＿＿＿＿

SYSTEX |  悅知文化
making it happen 精誠資訊 | Delight Press

# 精誠公司悅知文化　收

**105** 台北市復興北路**99**號**12**樓

（　請沿此虛線對折寄回　）

用速寫體驗生活的溫度，找回兒時塗鴉的手感樂趣！

 悅知文化
Delight Press

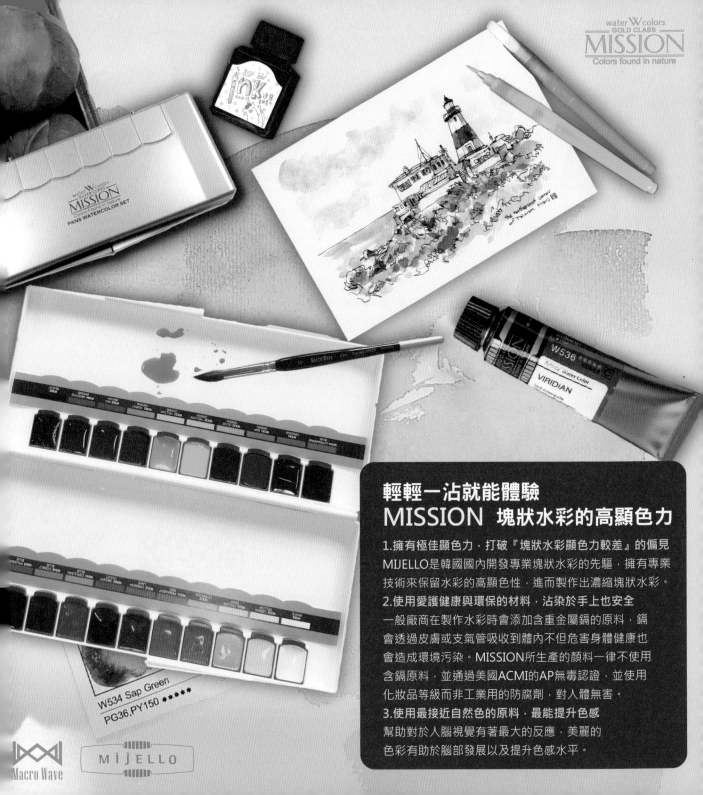

water W colors
GOLD CLASS
MISSION
Colors found in nature

## 輕輕一沾就能體驗
## MISSION 塊狀水彩的高顯色力

1.擁有極佳顯色力，打破『塊狀水彩顯色力較差』的偏見
MIJELLO是韓國國內開發專業塊狀水彩的先驅，擁有專業
技術來保留水彩的高顯色性，進而製作出濃縮塊狀水彩。

2.使用愛護健康與環保的材料，沾染於手上也安全
一般廠商在製作水彩時會添加含重金屬鎘的原料，鎘
會透過皮膚或支氣管吸收到體內不但危害身體健康也
會造成環境污染。MISSION所生產的顏料一律不使用
含鎘原料，並通過美國ACMI的AP無毒認證，並使用
化妝品等級而非工業用的防腐劑，對人體無害。

3.使用最接近自然色的原料，最能提升色感
幫助對於人腦視覺有著最大的反應，美麗的
色彩有助於腦部發展以及提升色感水平。

W534 Sap Green
PG36,PY150 ★★★★★